詠唱織音

流行民歌男女混聲合唱曲集

劉釗 合唱編曲

序言
Preface

2006年底，我們這群旅居紐西蘭基督城的音樂愛好者，組成了「華興」合唱團。我們快樂的唱著歌，每年並舉辦一場「年度公演」。唱著唱著，發現好像能唱的歌愈來愈少了，尤其是我們自己喜歡的歌。經不起團員的慫恿及鼓勵，開始改編了一些旋律早已是大家耳熟能詳的台灣民謠及校園民歌。方便大家在演唱樂曲時能有多一些的選擇，並希望能為演唱者及聽衆帶來更多的喜樂與滿足。

謝謝我的老師：
李永剛老師
劉德義老師
吳丁連老師
楊聰賢老師
沒有你們辛勞的教導，不會有這本合唱譜
也謝謝伴奏林幸吟小姐及郭記廷小姐。

劉釗2010年於紐西蘭基督城

目錄
Content

秋蟬

作　　詞：李子恆
作　　曲：李子恆
合唱編曲：劉　釗

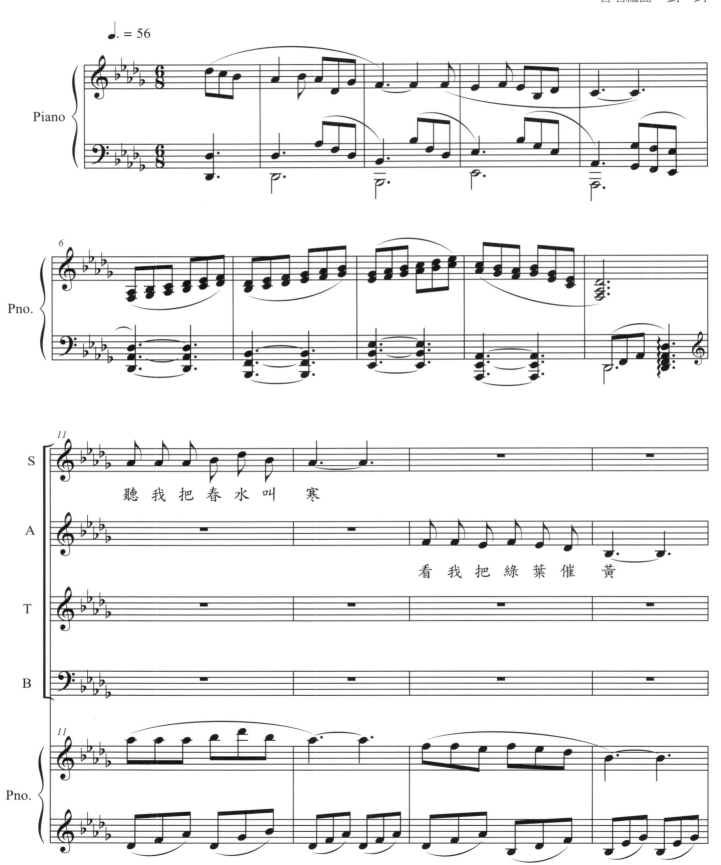

聽 我 把 春 水 叫 寒

看 我 把 綠 葉 催 黃

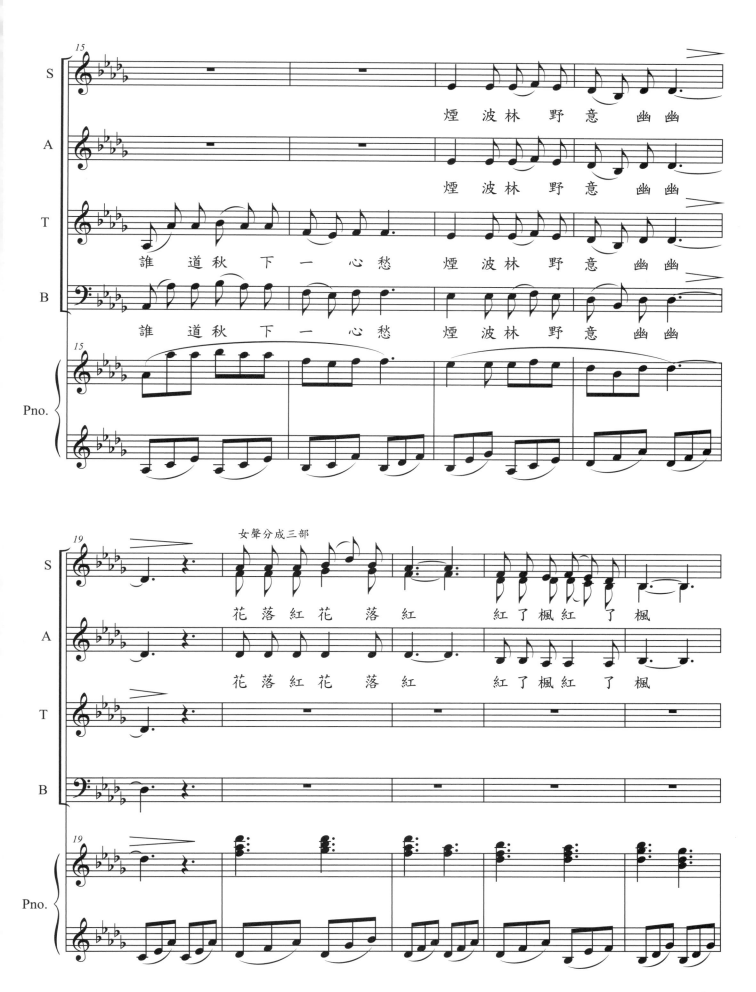

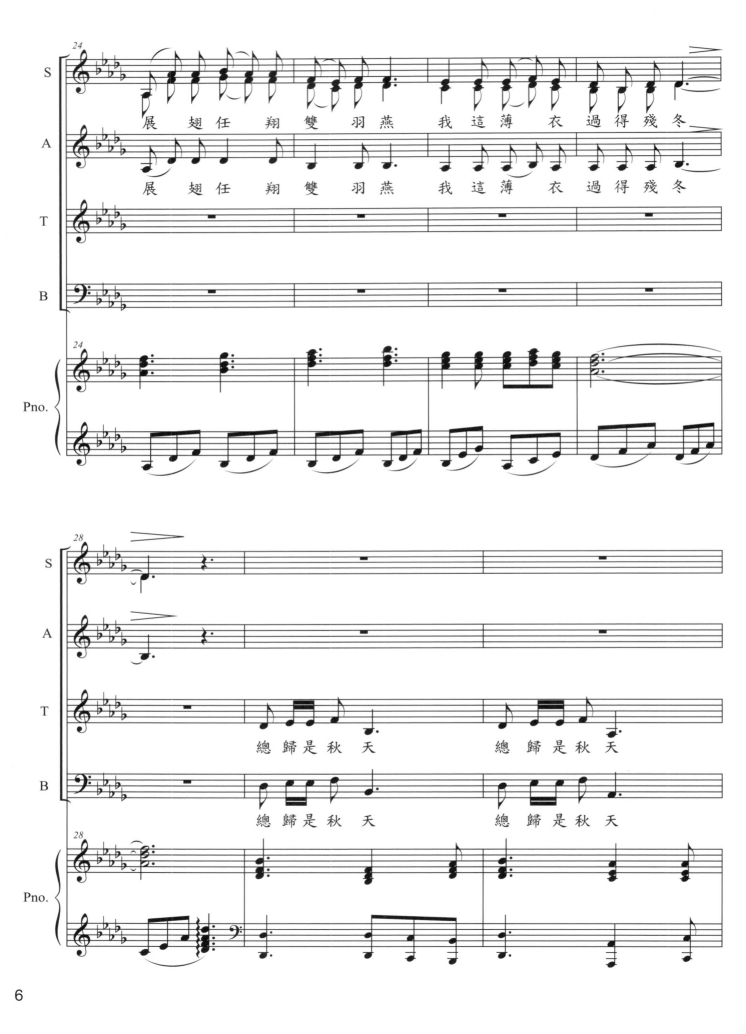

展翅任翔雙羽燕 我這薄衣過得殘冬

總歸是秋天　　　總歸是秋天

總歸是秋天　　　總歸是秋天

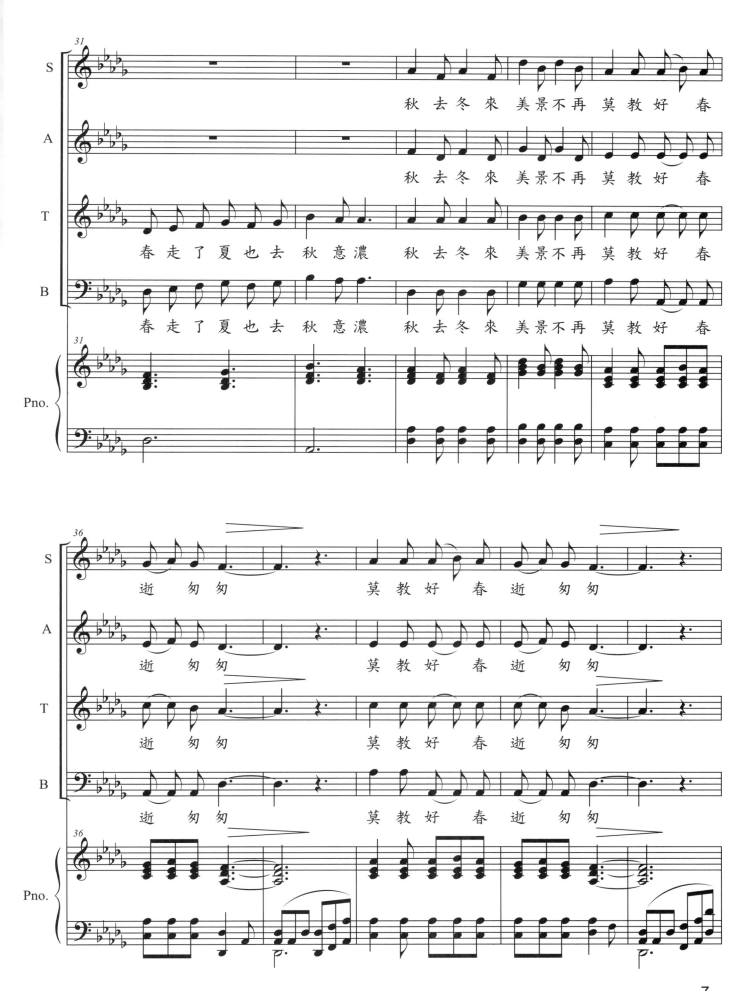

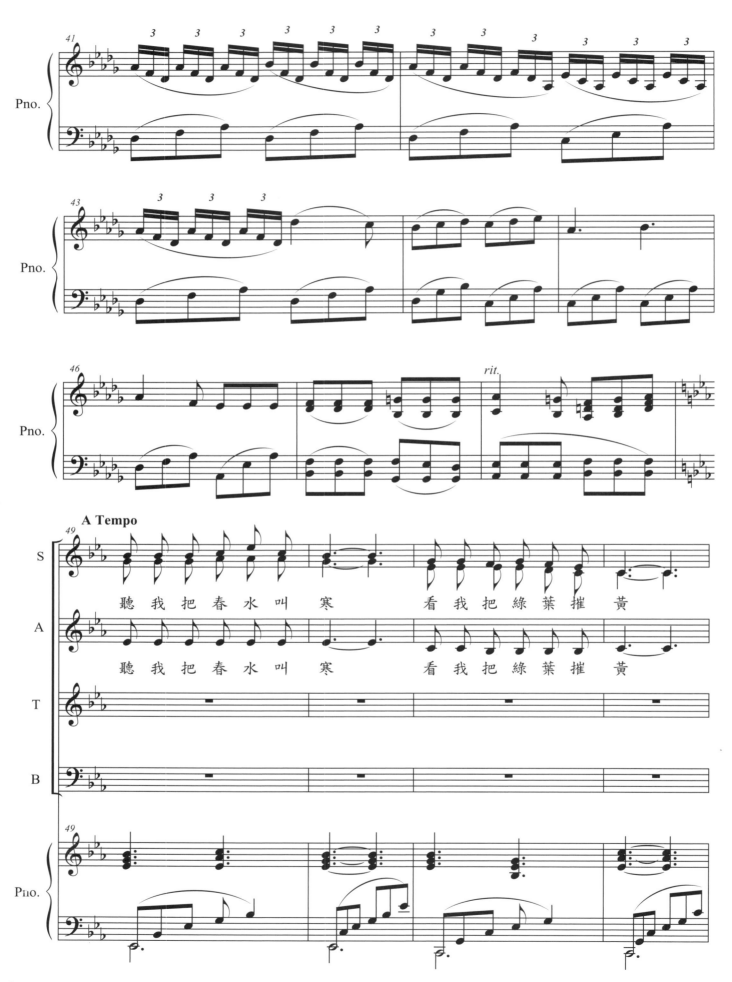

8

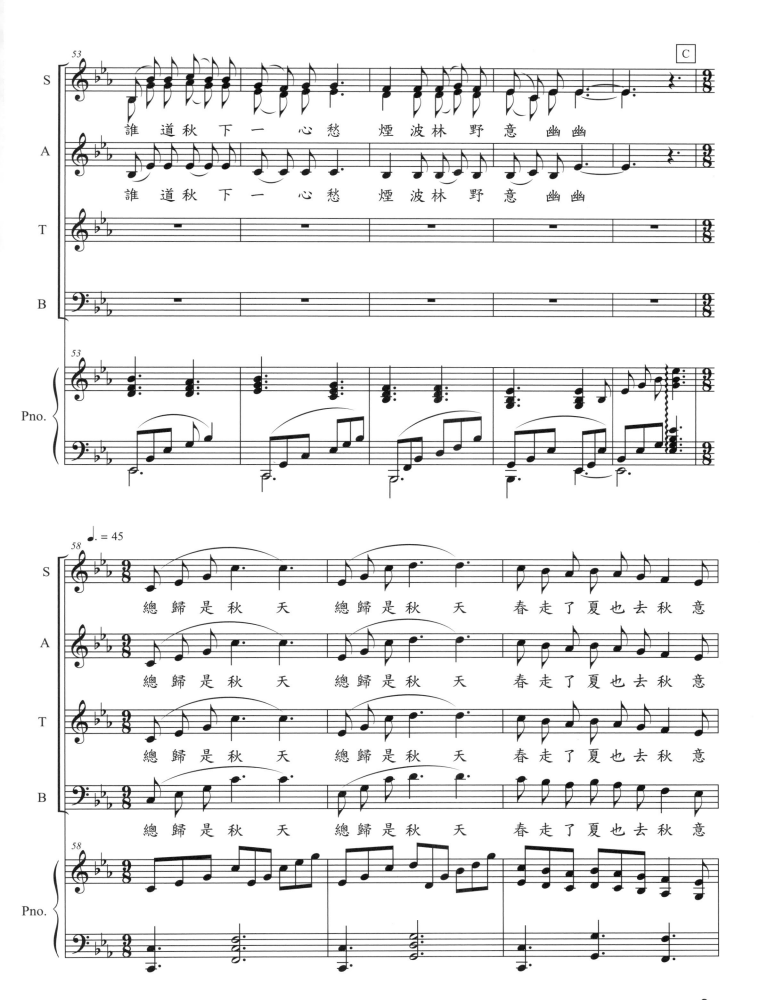

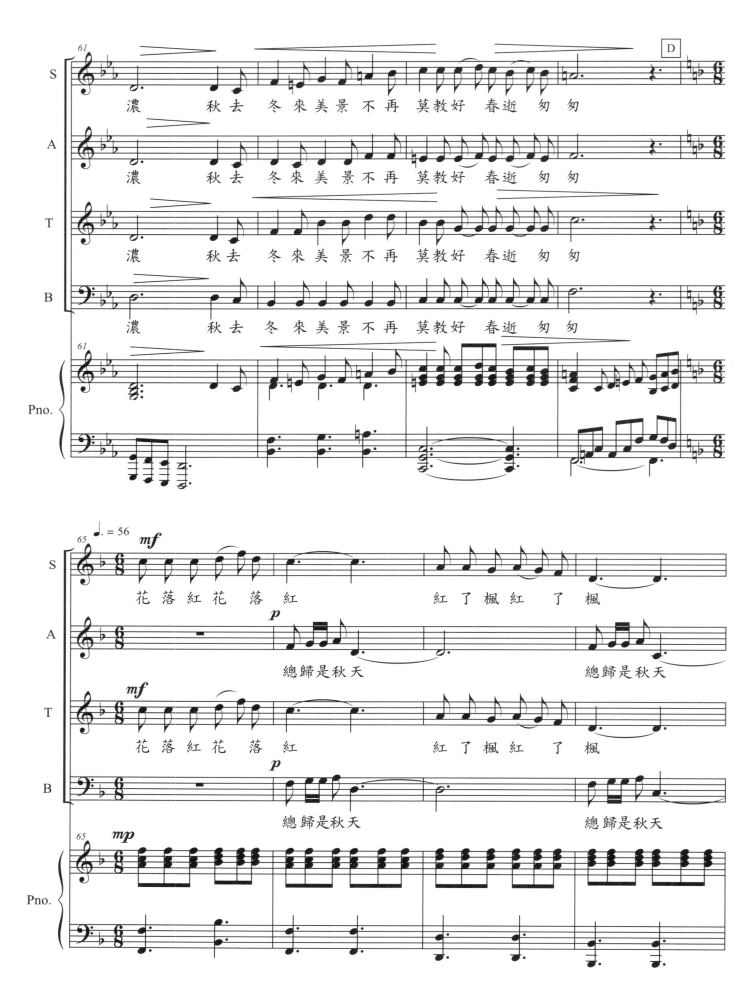

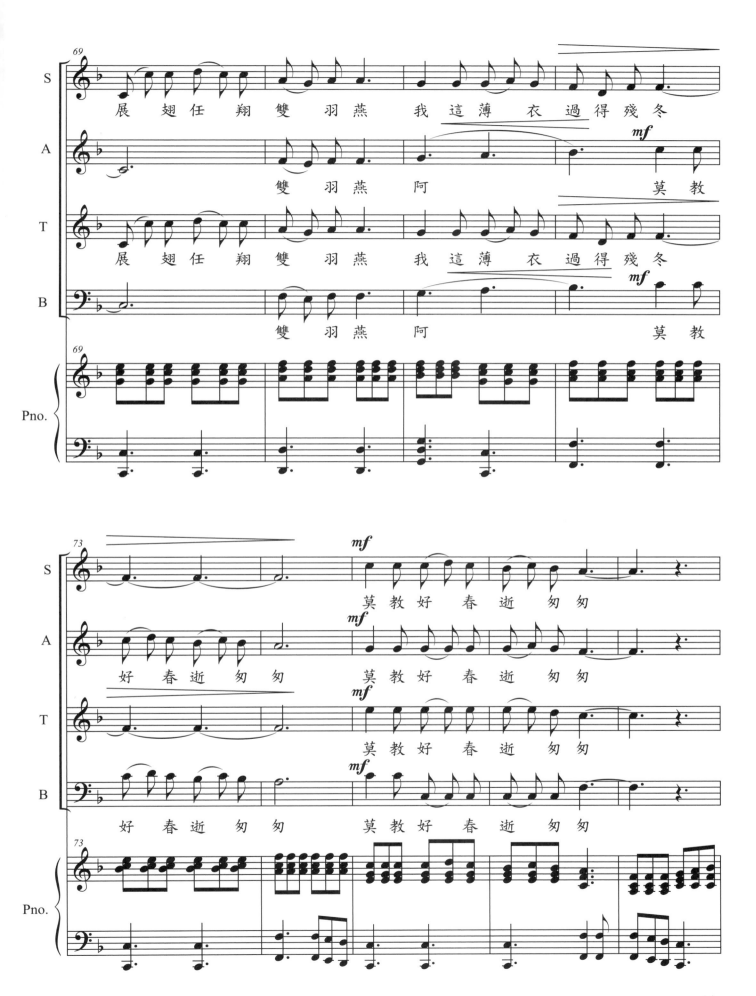

11

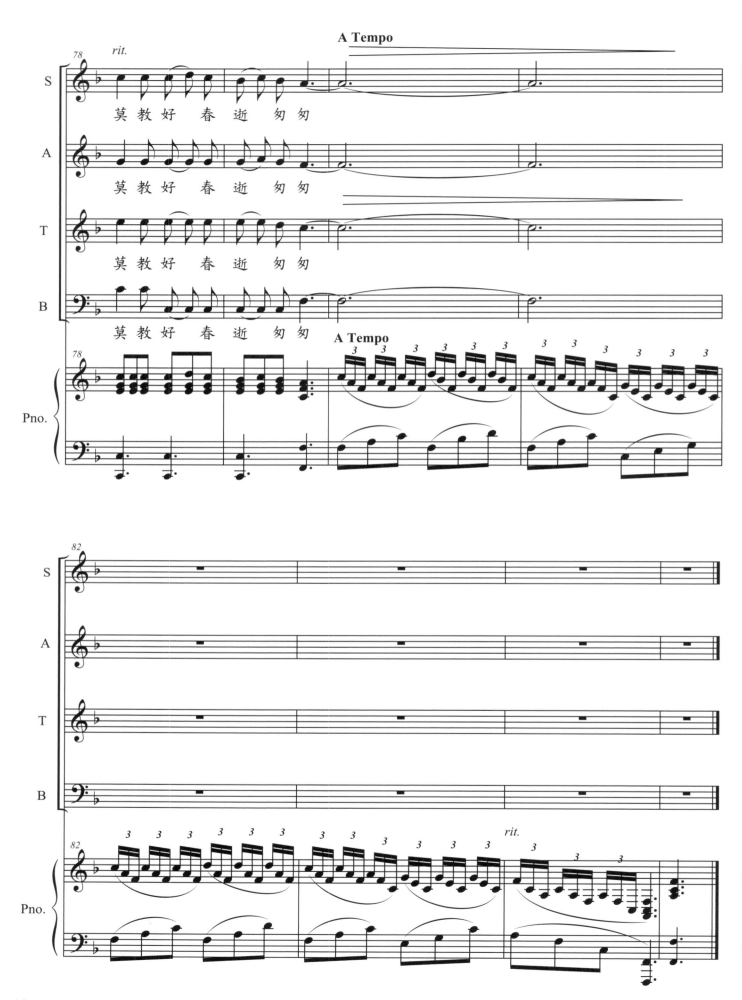

莫 教 好 春 逝 匆 匆

莫 教 好 春 逝 匆 匆

莫 教 好 春 逝 匆 匆

莫 教 好 春 逝 匆 匆

12

四季紅

作　　詞：李臨秋
作　　曲：鄧雨賢
合唱編曲：劉　釧

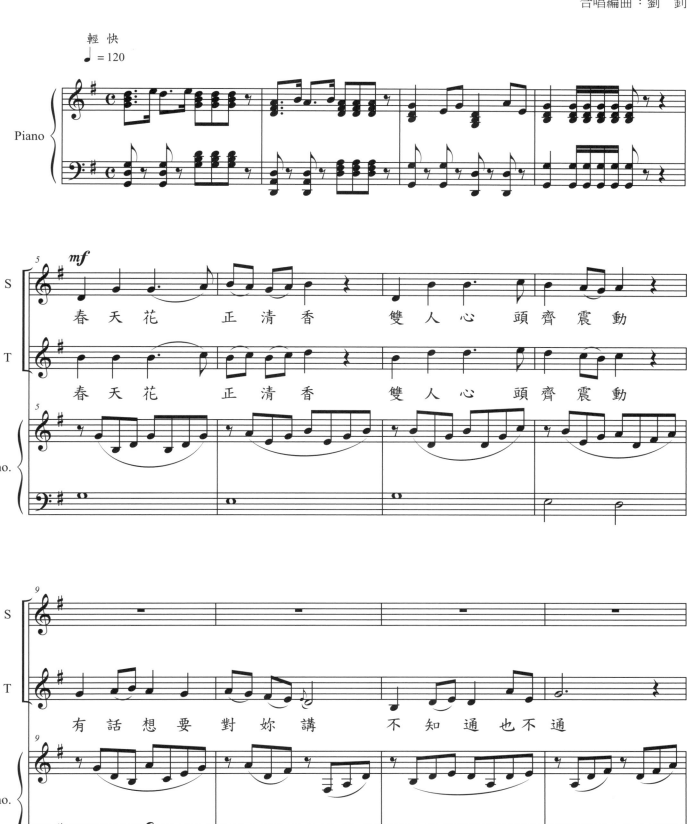

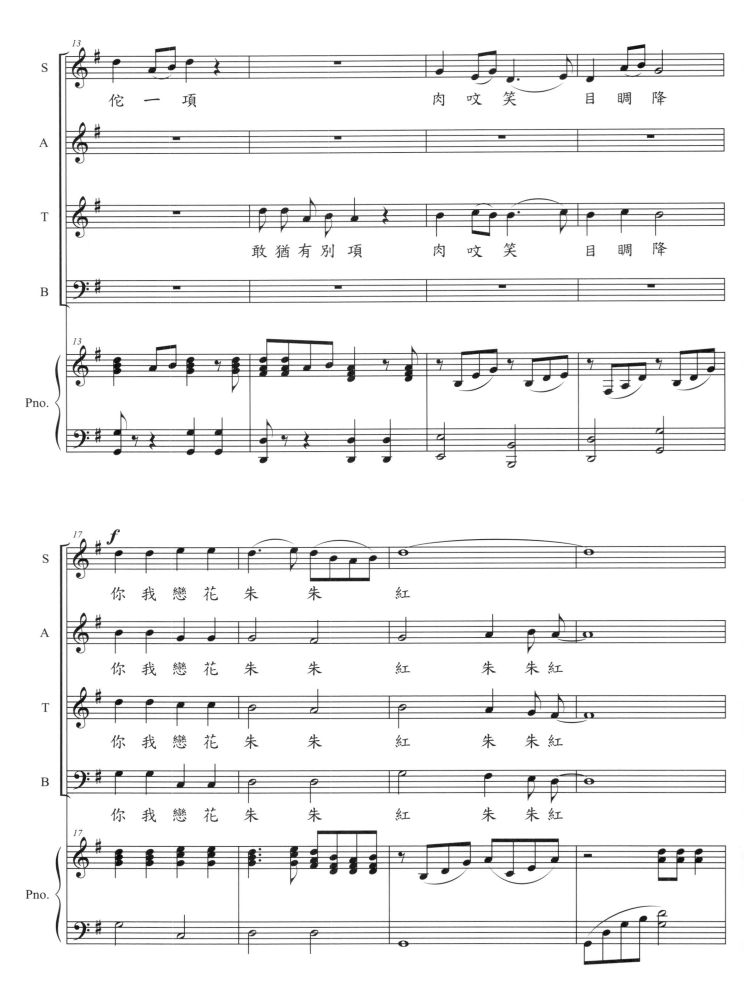

佗 一 項　　　　　肉 哎 笑 目 睭 降

敢 猶 有 別 項　　肉 哎 笑 目 睭 降

你 我 戀 花 朱 朱 紅

你 我 戀 花 朱 朱 紅 朱 朱 紅

你 我 戀 花 朱 朱 紅 朱 朱 紅

你 我 戀 花 朱 朱 紅 朱 朱 紅

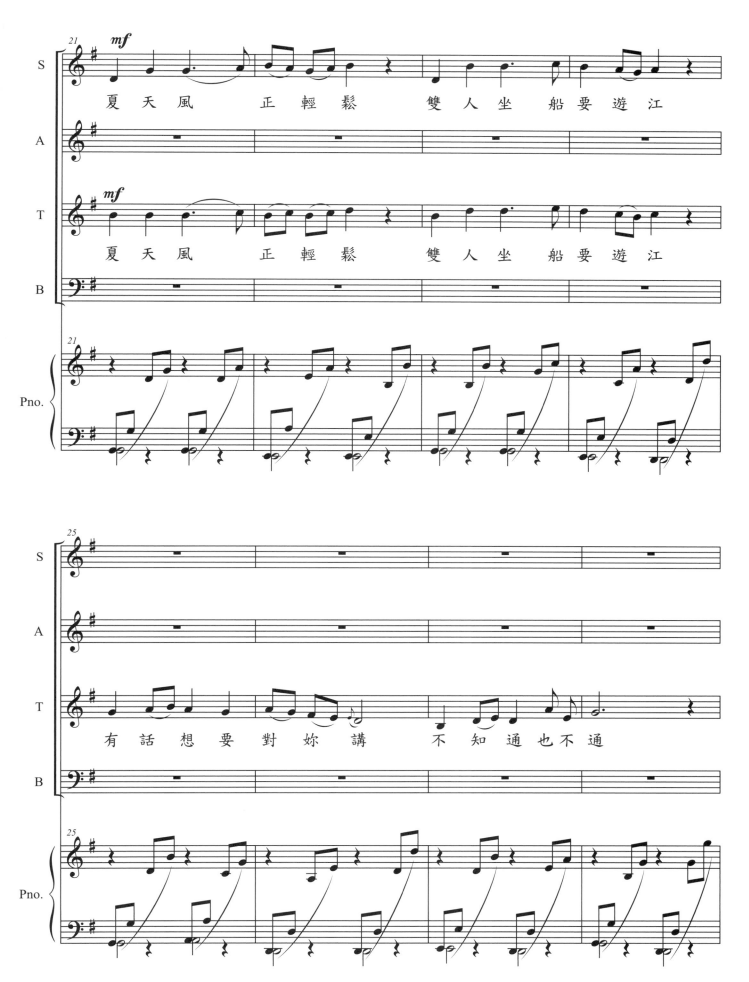

夏天風 正輕鬆 雙人坐 船要遊江

有 話 想 要 對 妳 講 不 知 通 也 不 通

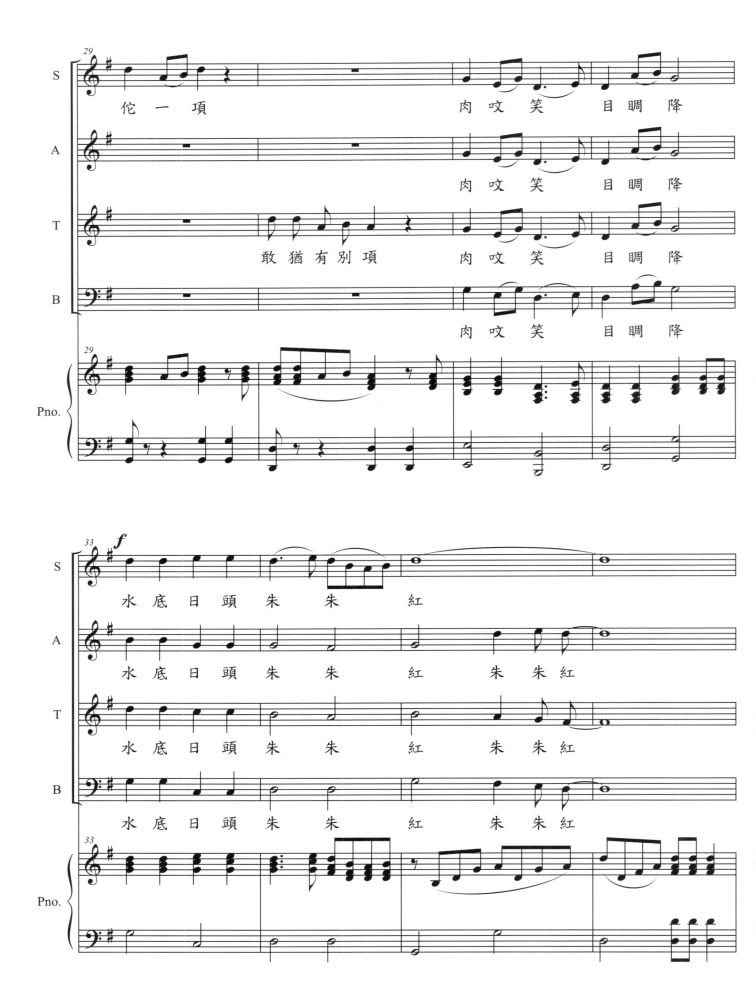

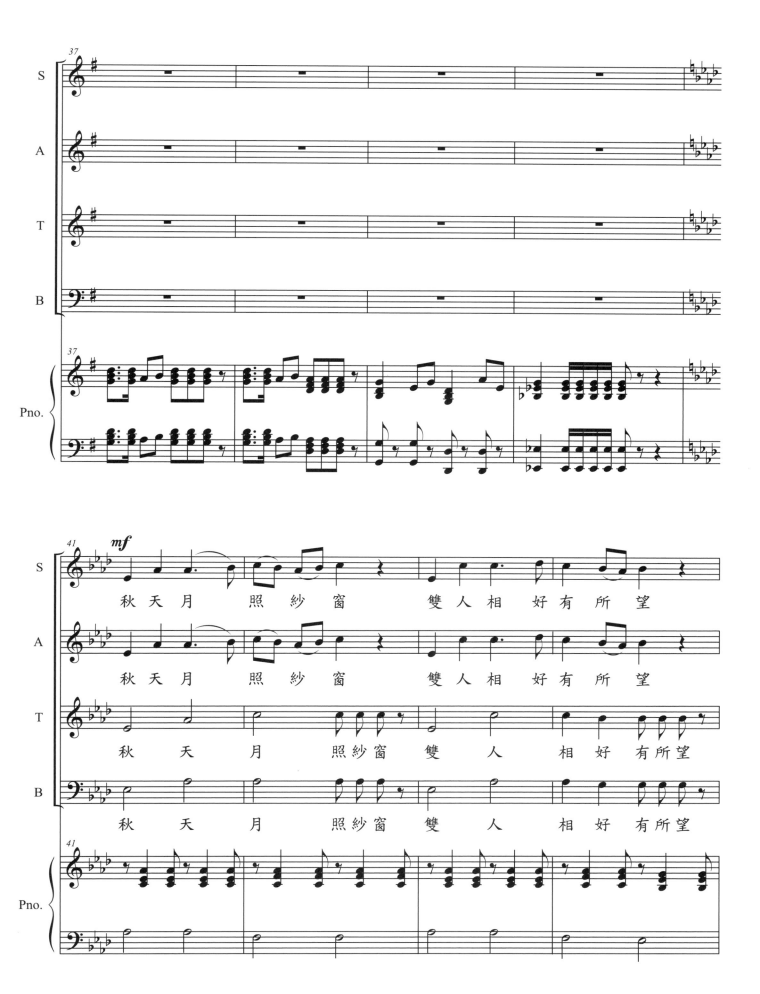

秋天月　照紗窗　雙人相好有所望

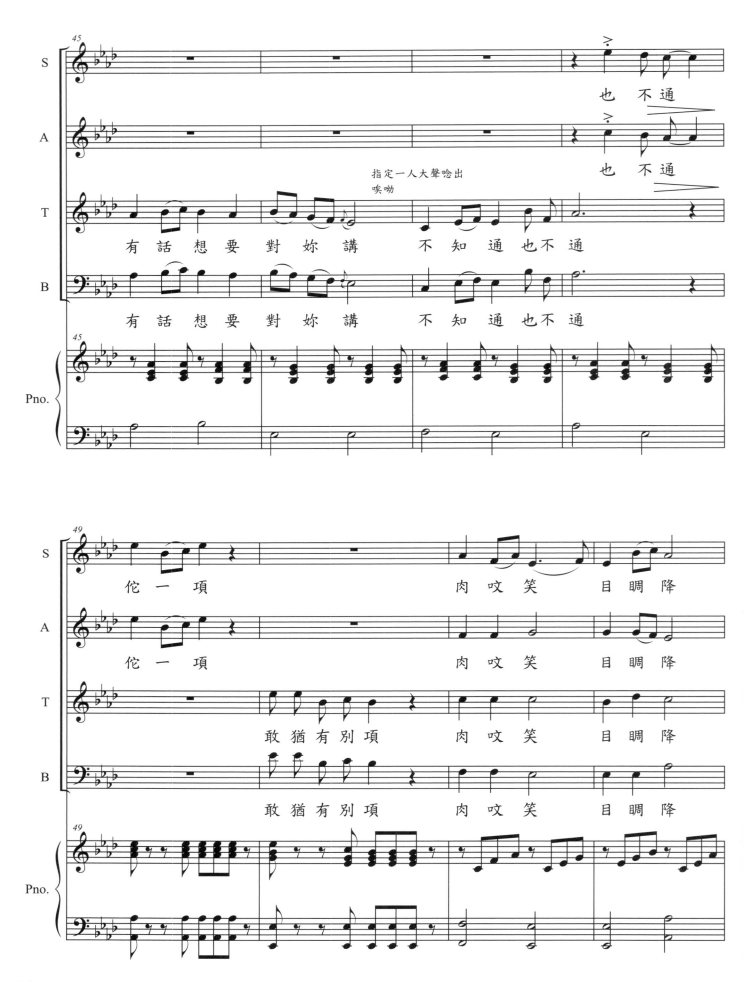

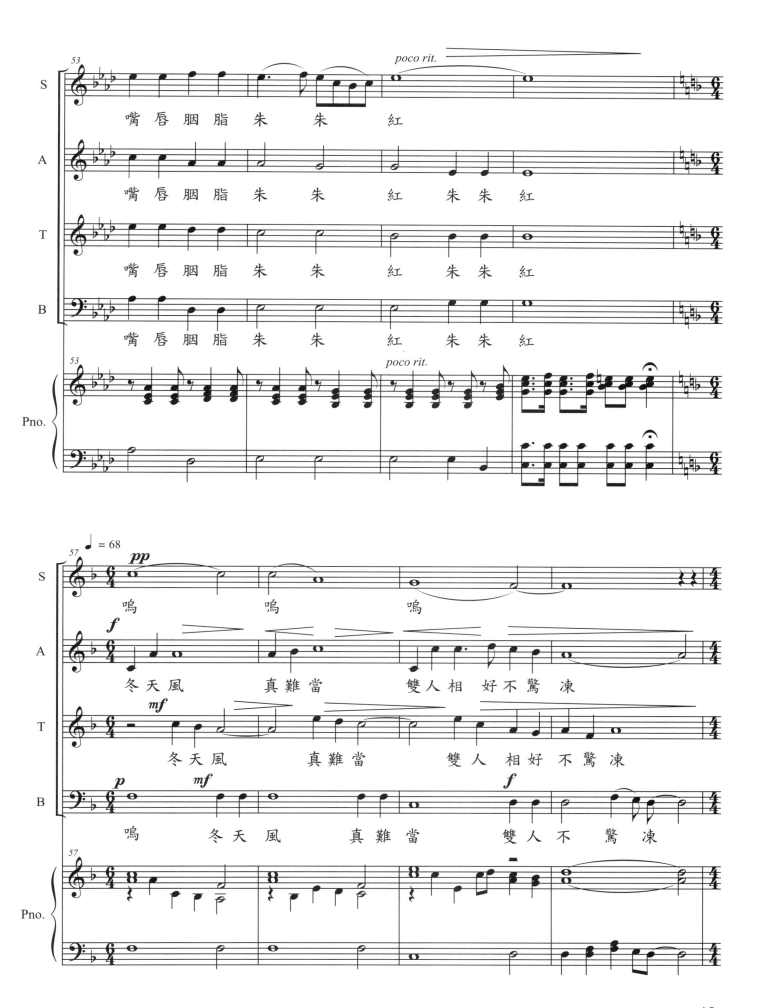

嘴唇胭脂朱朱紅

嘴唇胭脂朱朱紅朱朱紅

嘴唇胭脂朱朱紅朱朱紅

嘴唇胭脂朱朱紅朱朱紅

嗚 嗚 嗚

冬天風 真難當 雙人相 好不驚凍

冬天風 真難當 雙人 相好不驚凍

嗚 冬天風 真難當 雙人 不驚凍

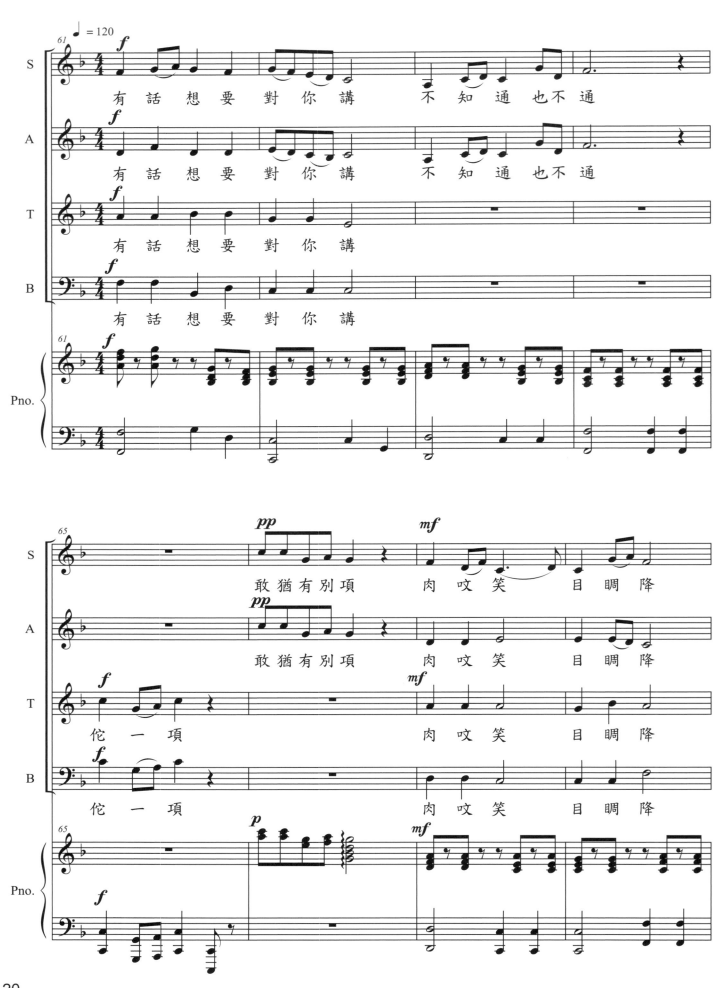

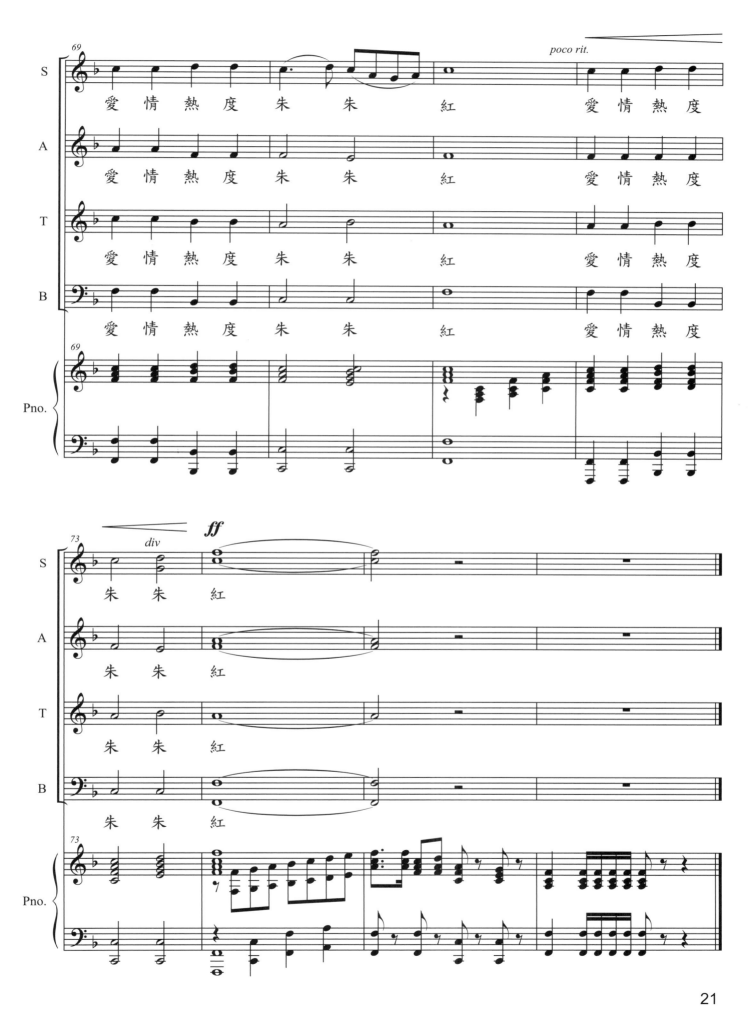

月琴與變色的長城

作　詞：小　軒、賴西安
作　曲：譚健常、蘇　來
合唱編曲：劉　釧

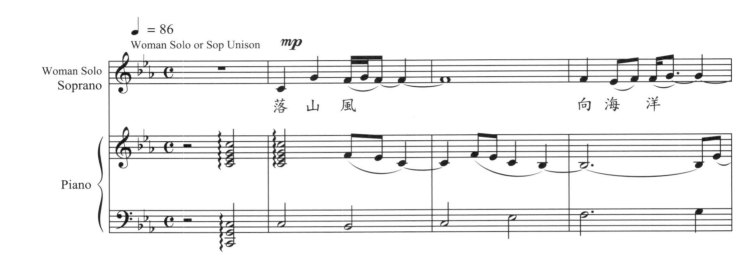

落 山 風　　　　向 海 洋

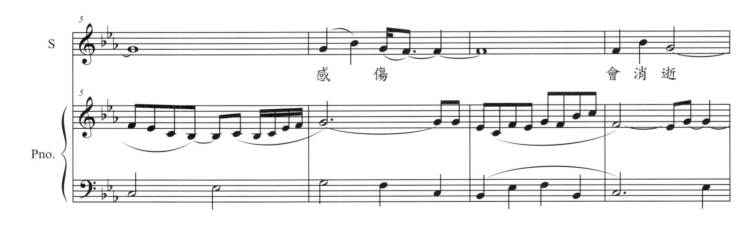

感 傷　　　　會 消 逝

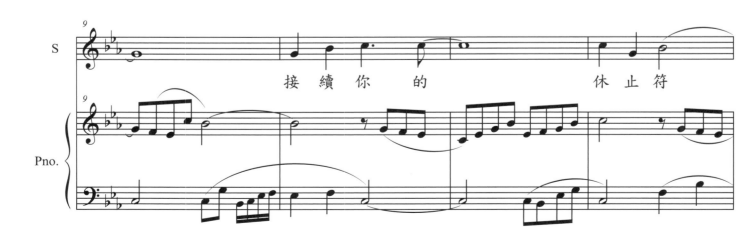

接 續 你 的　　　休 止 符

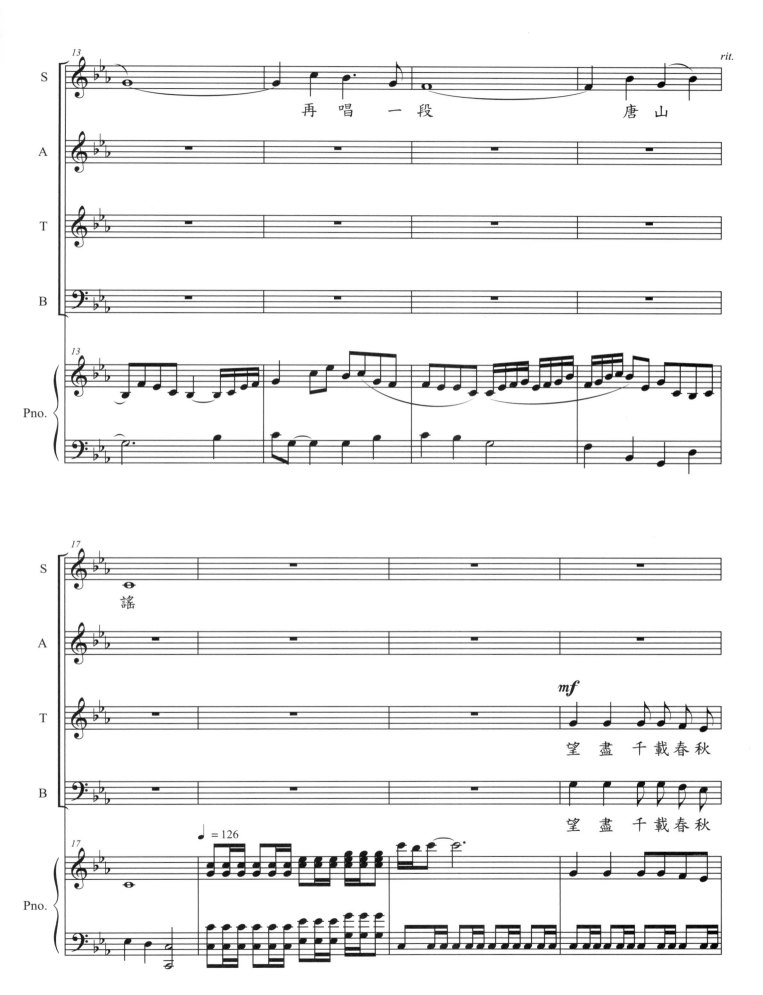

再 唱 一 段　　　　　唐 山

謠

望 盡 千 載 春 秋

望 盡 千 載 春 秋

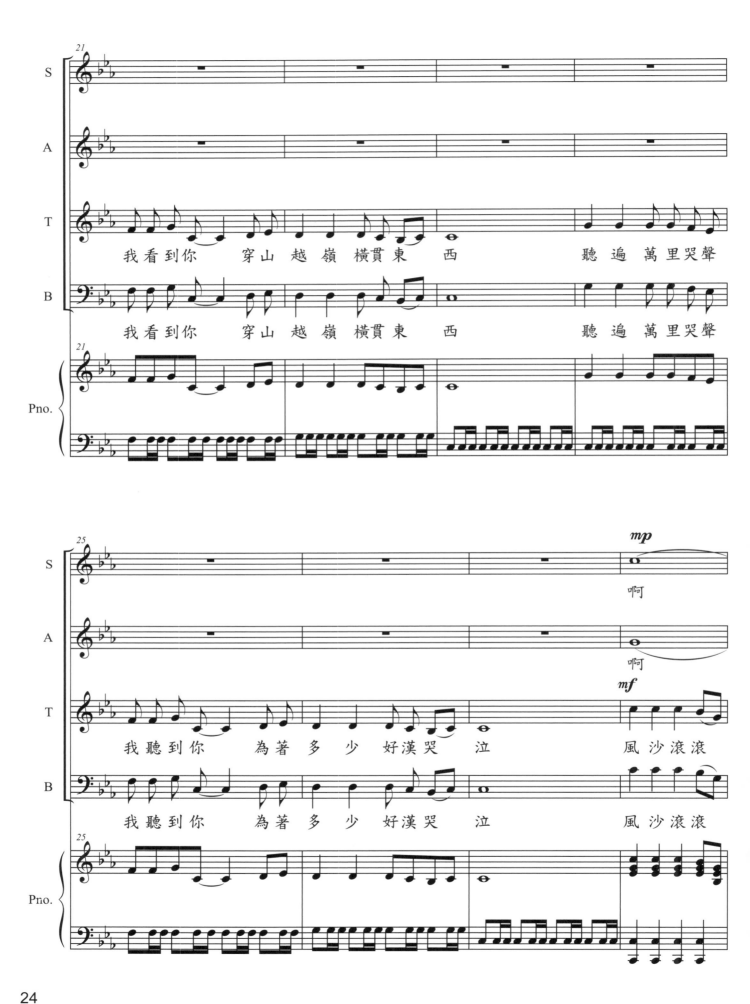

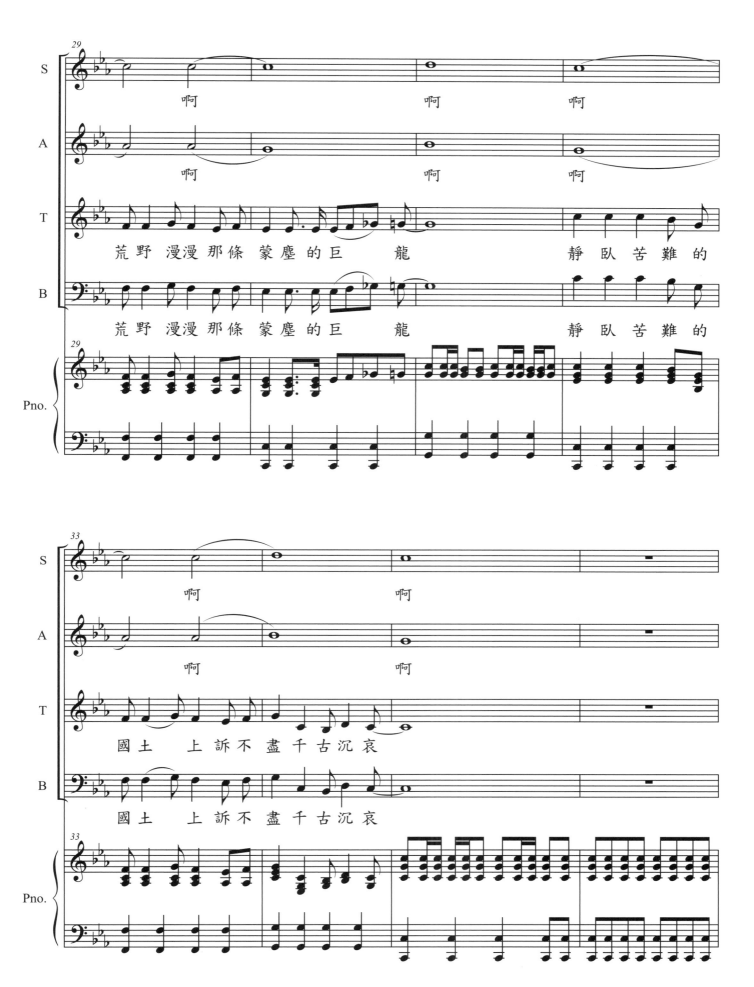

荒野 漫漫 那條 蒙塵的 巨　　龍　　　　　静 臥 苦 難 的

荒野 漫漫 那條 蒙塵的 巨　　龍　　　　　静 臥 苦 難 的

國土　　上 訴不盡 千 古 沉 哀

國土　　上 訴不盡 千 古 沉 哀

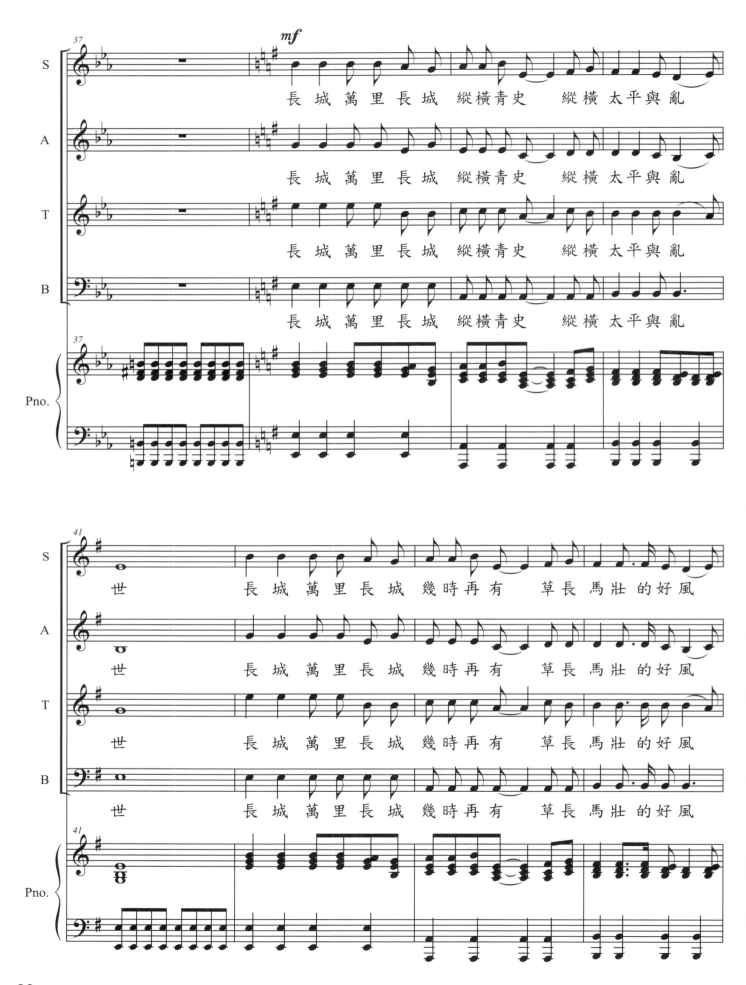

長城 萬里長城 縱橫青史 縱橫太平與亂世

長城 萬里長城 幾時再有 草長馬壯的好風世

26

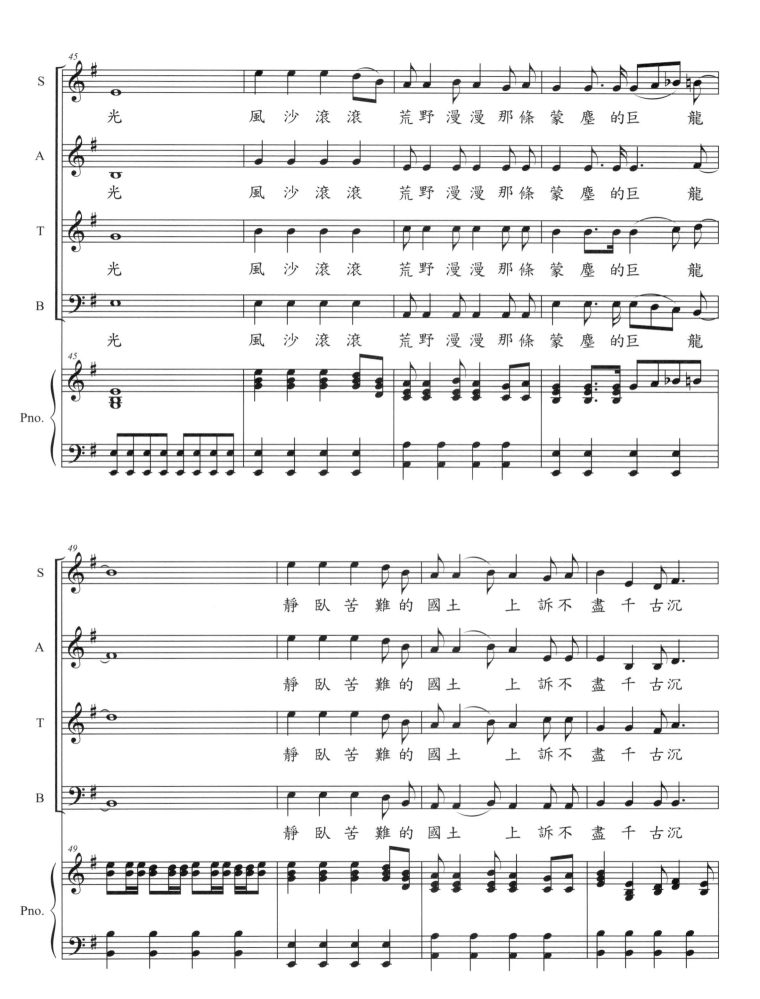

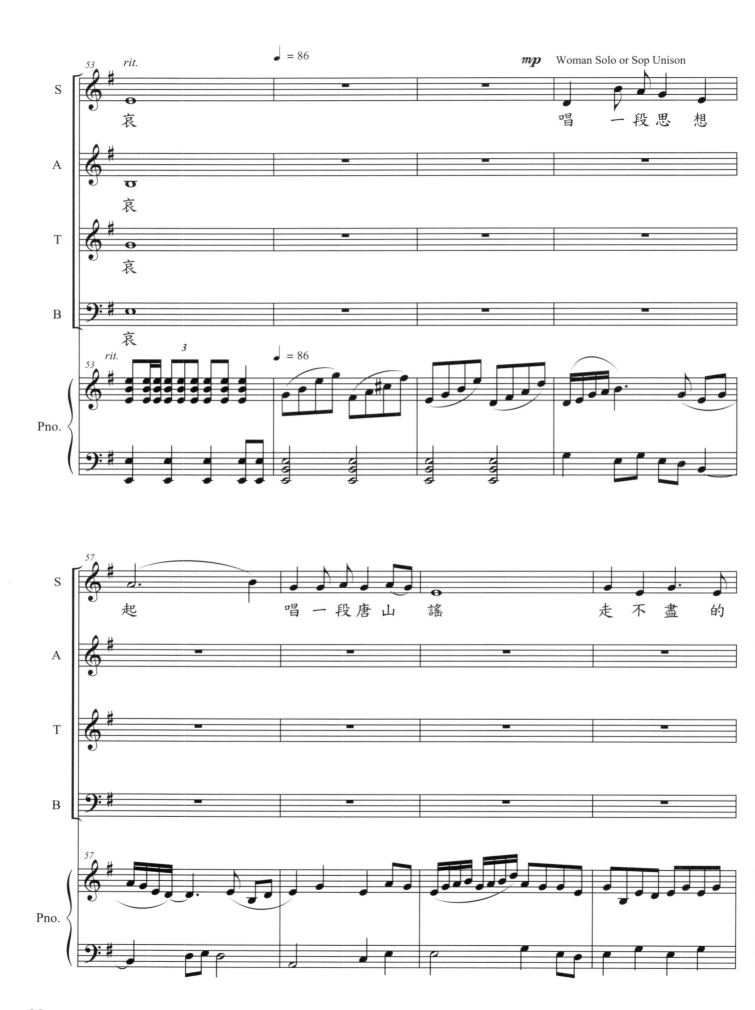

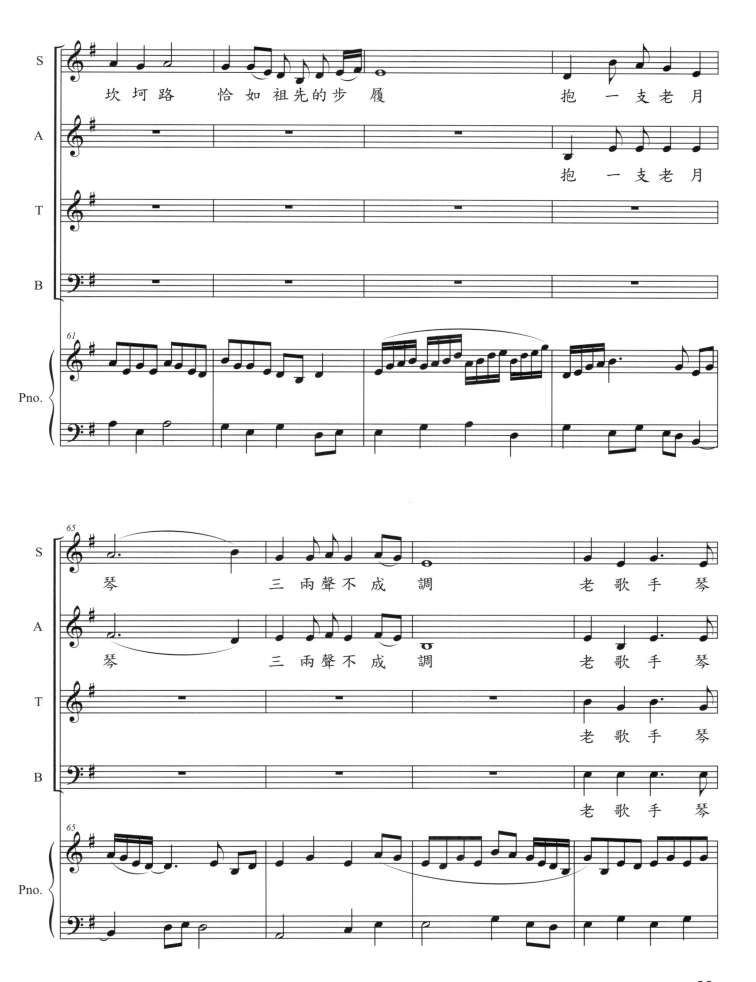

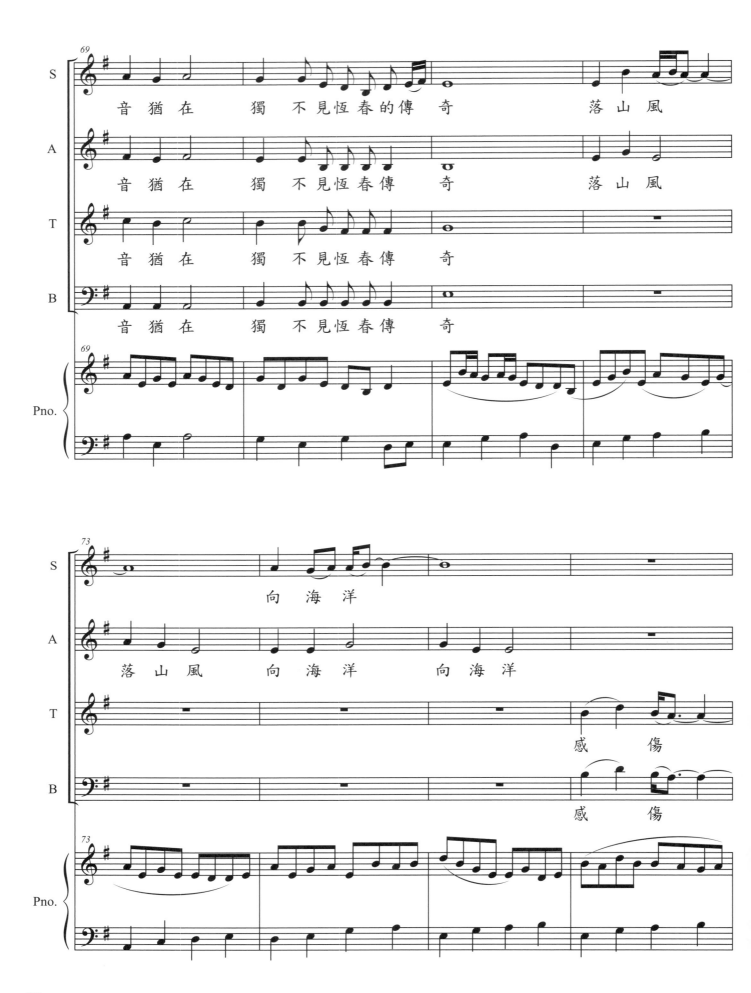

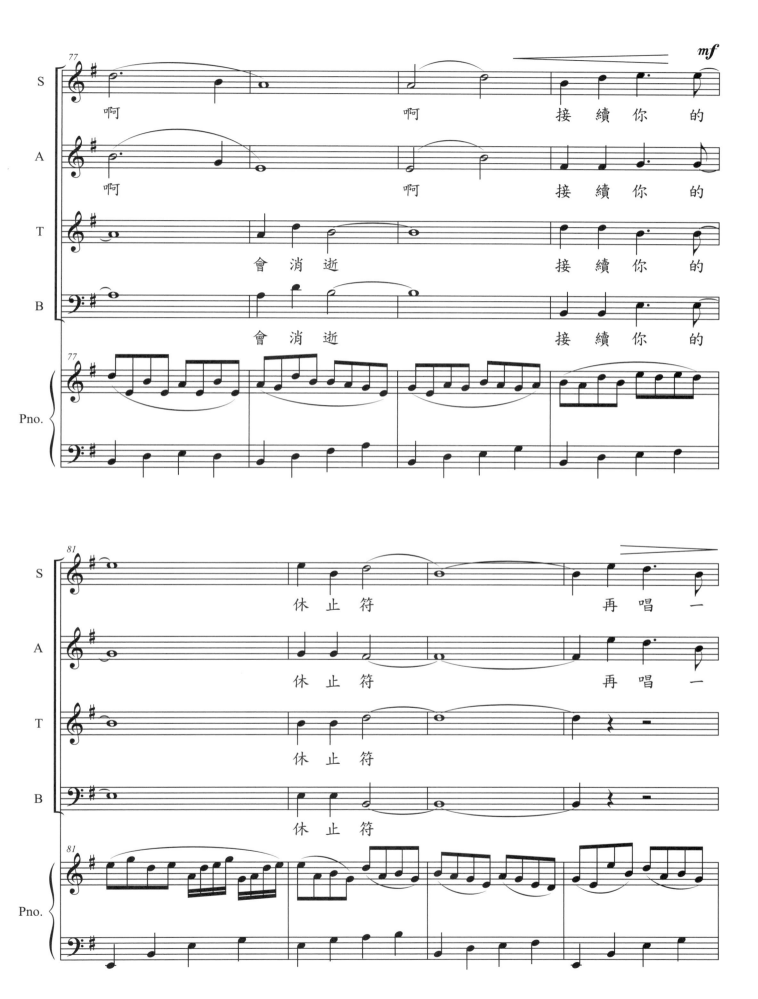

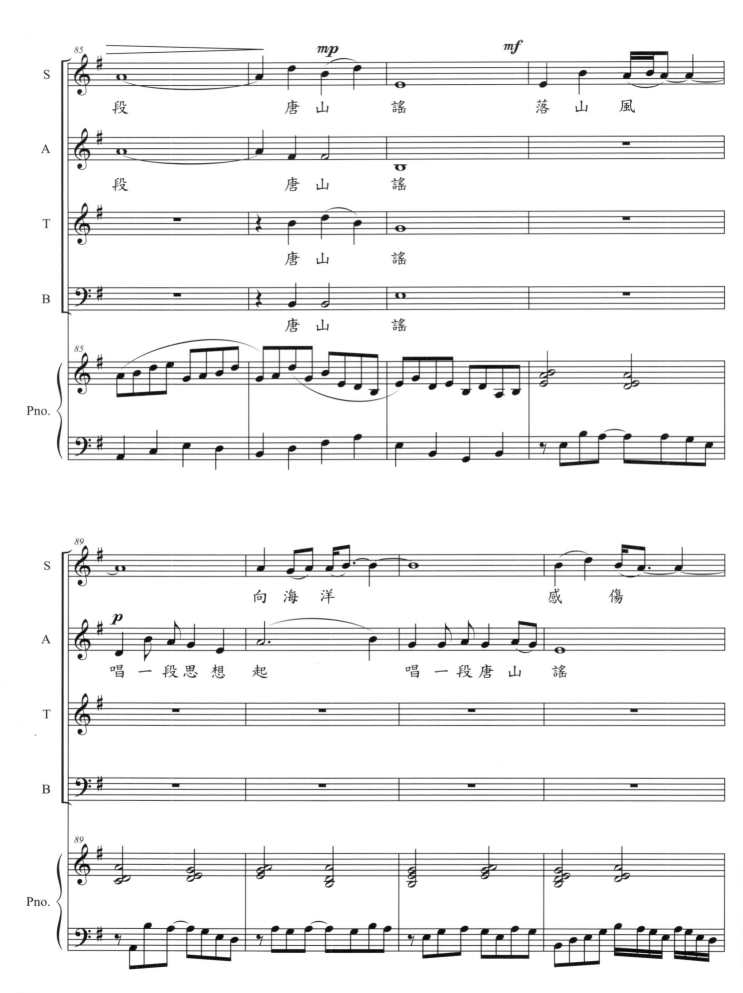

段　　　　唐　山　謠　　落　山　風

段　　　　唐　山　謠

　　　　　　唐　山　謠

　　　　　　唐　山　謠

向　海　洋　　　　感　傷

唱　一　段　思　想　起　　　唱　一　段　唐　山　謠

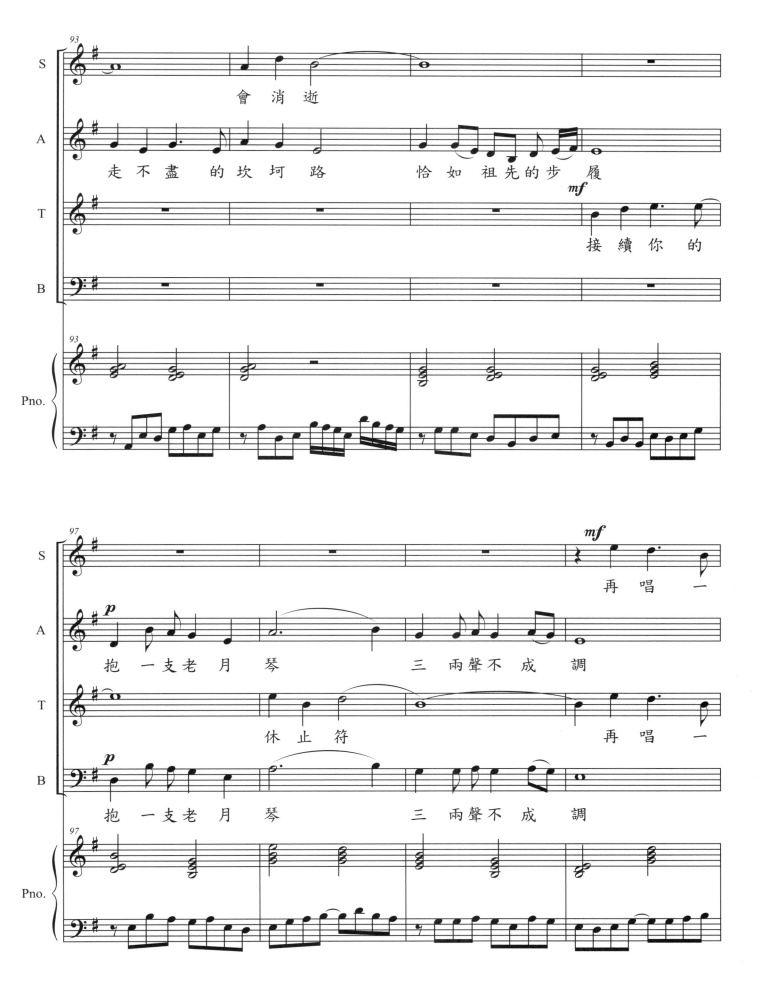

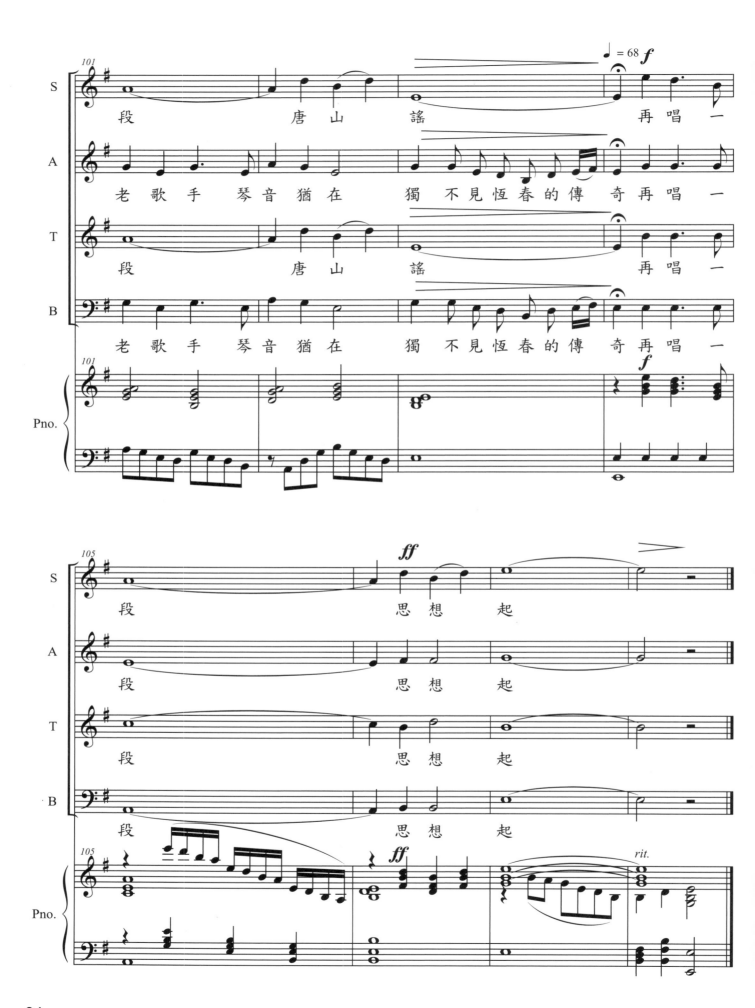

光陰的故事

作　詞：羅大佑
作　曲：羅大佑
合唱編曲：劉　釗

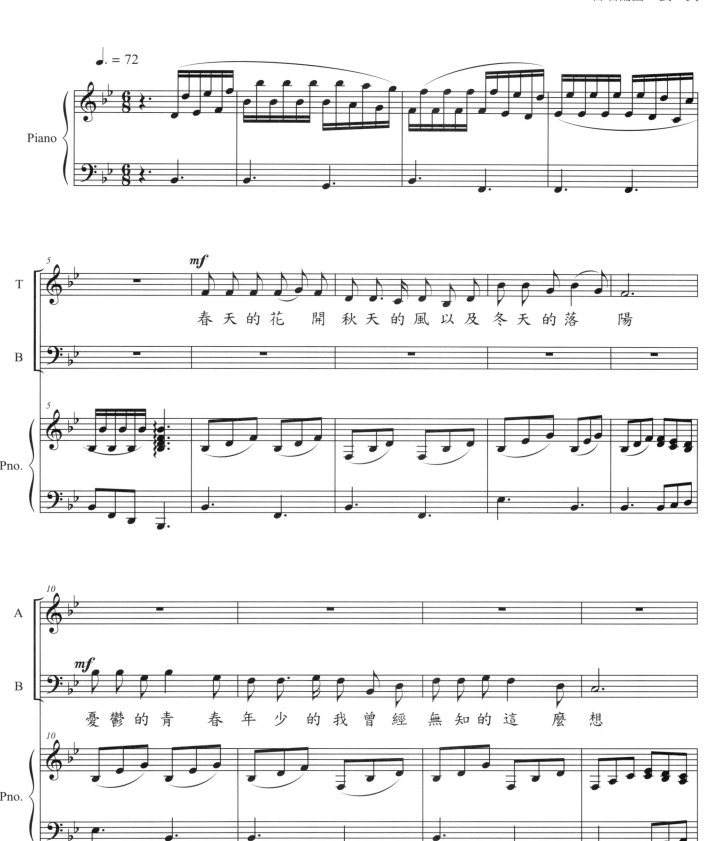

春天的花 開 秋天的風以及冬天的落 陽

憂鬱的青 春年少的我曾經無知的這 麼想

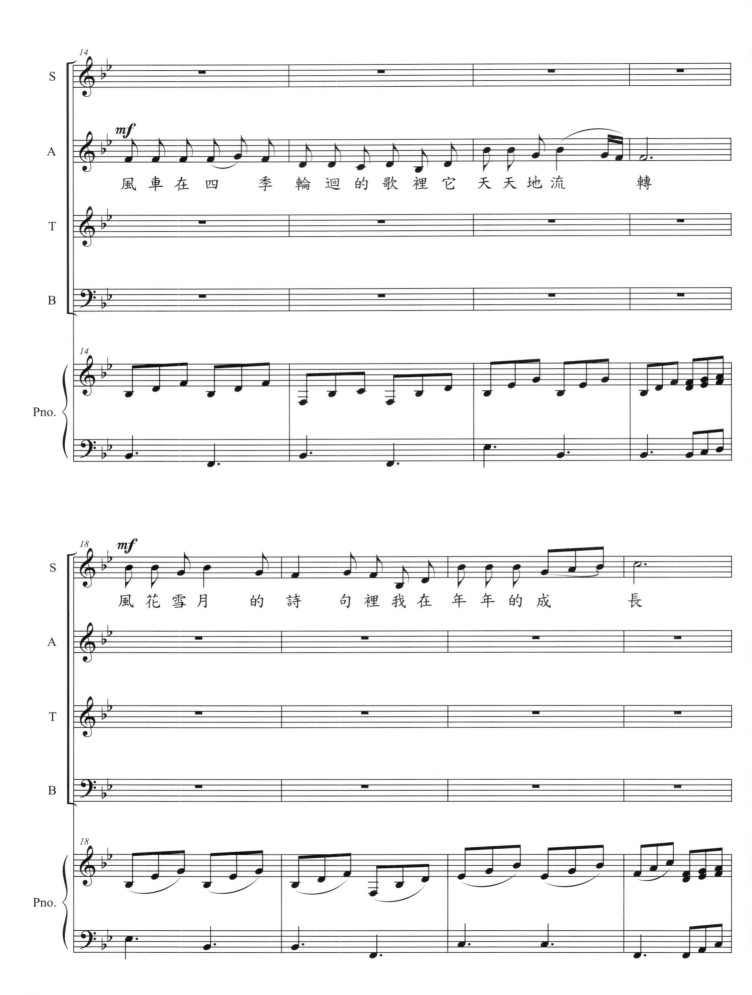

風車在四　季輪迴的歌裡它天天地流　轉

風花雪月　的詩　句裡我在年年的成　長

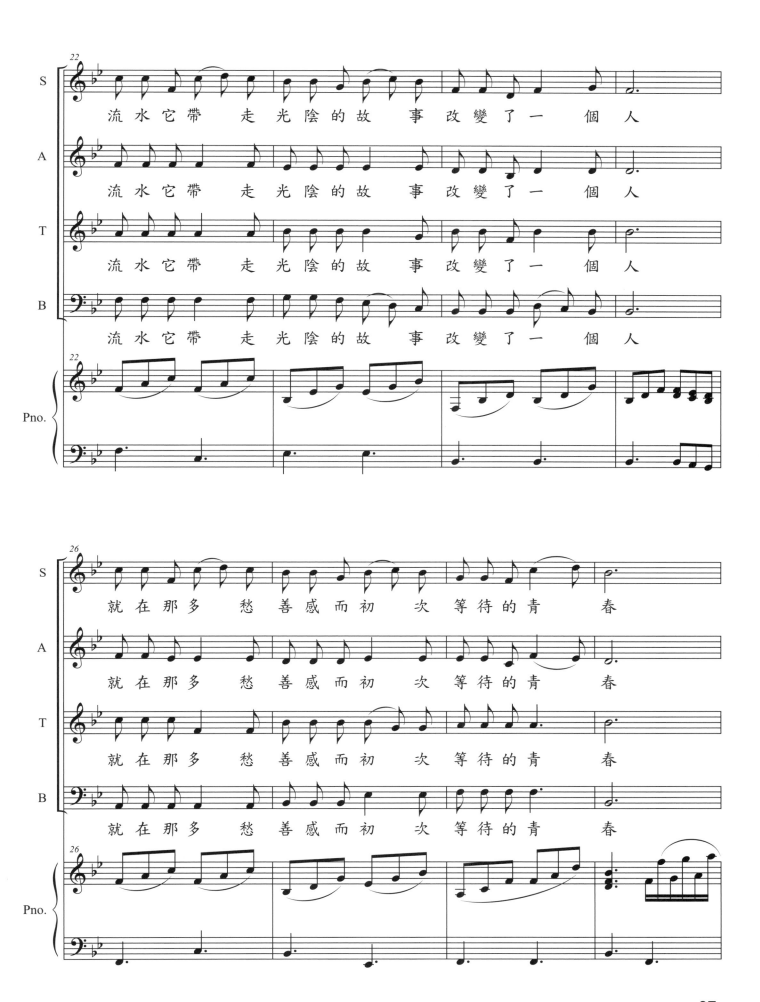

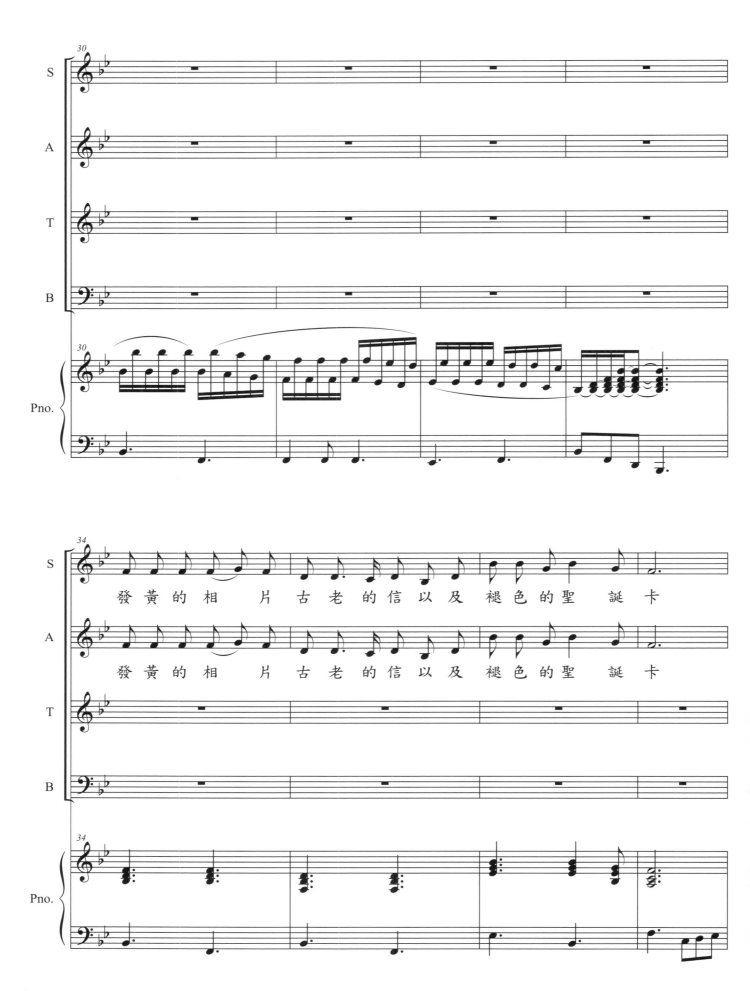

發黃的相　片古老的信以及褪色的聖　誕卡

發黃的相　片古老的信以及褪色的聖　誕卡

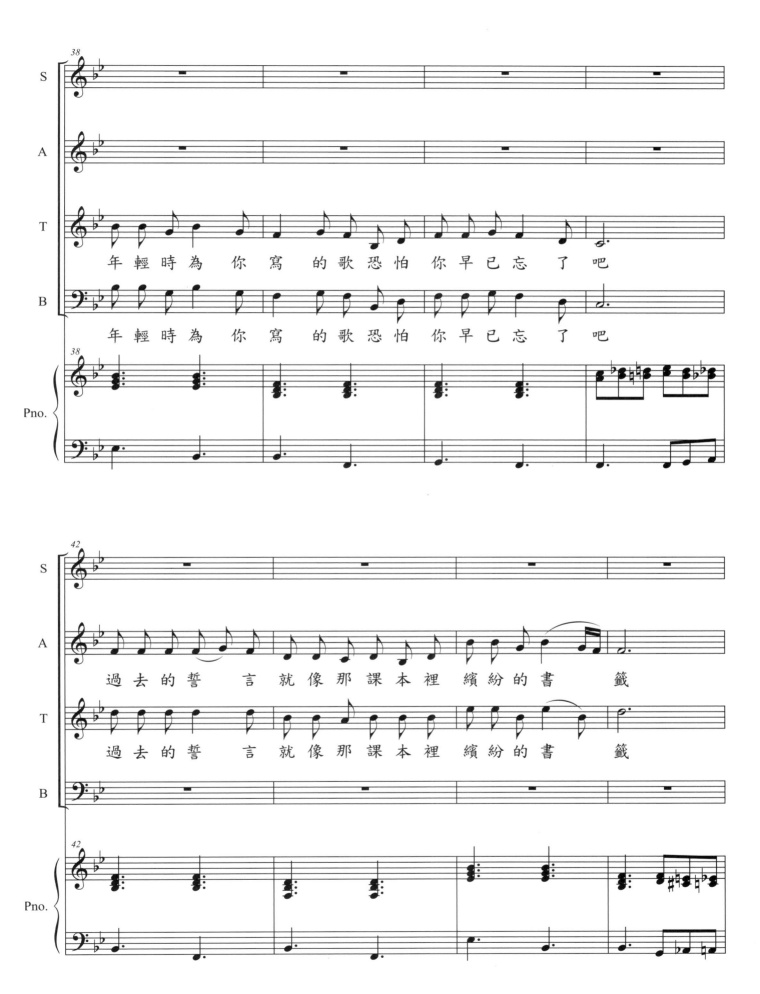

年輕時為你寫的歌恐怕你早已忘了吧

過去的誓言就像那課本裡繽紛的書籤

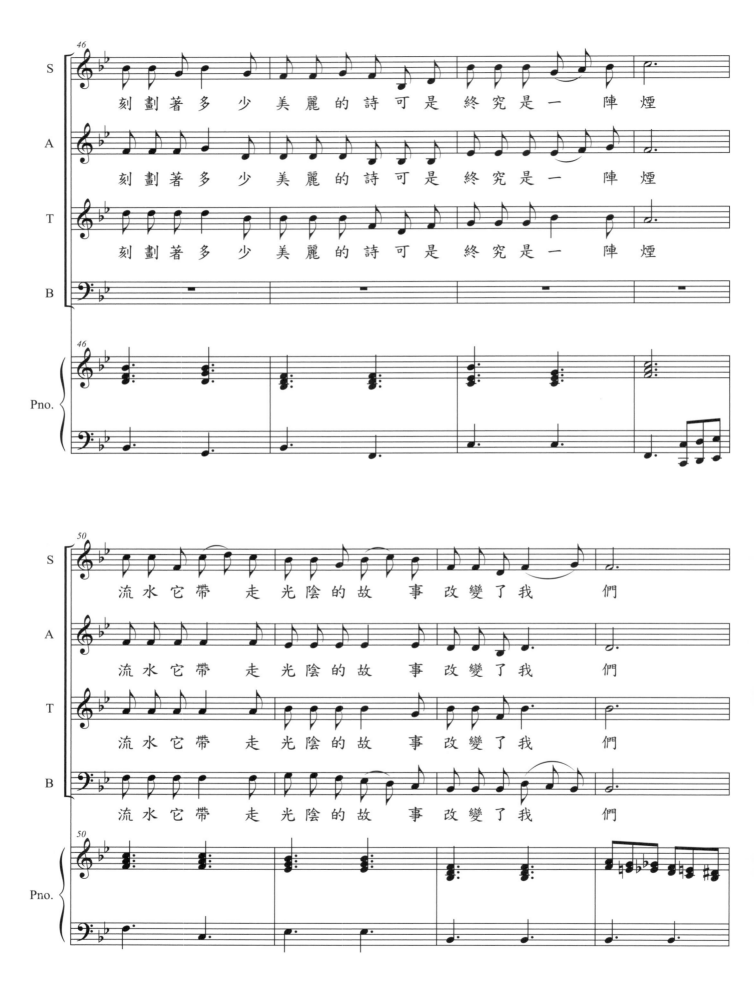

40

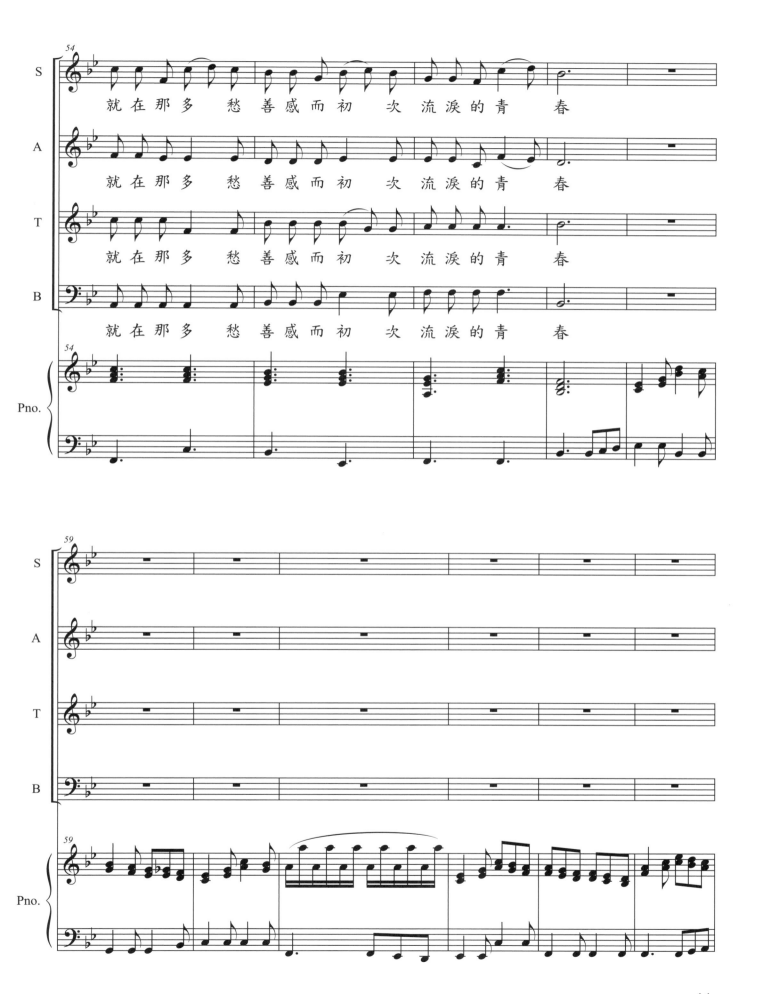

就在那多愁善感而初次流淚的青春

就在那多愁善感而初次流淚的青春

就在那多愁善感而初次流淚的青春

就在那多愁善感而初次流淚的青春

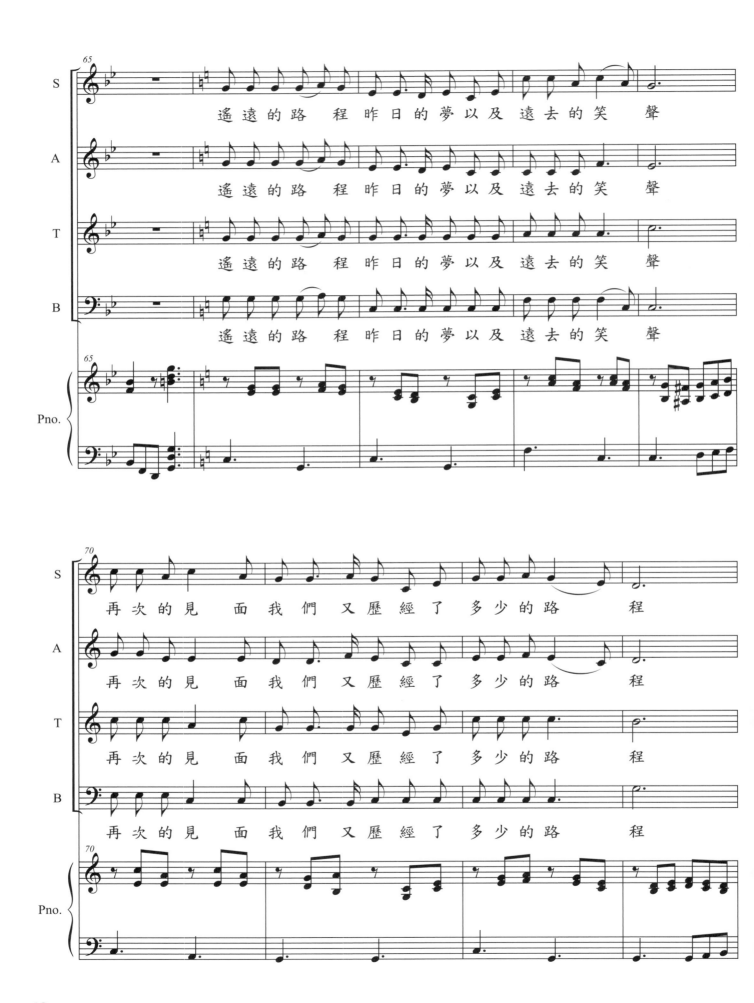

遙遠的路　程昨日的夢以及遠去的笑聲

遙遠的路　程昨日的夢以及遠去的笑聲

遙遠的路　程昨日的夢以及遠去的笑聲

遙遠的路　程昨日的夢以及遠去的笑聲

再次的見　面我們又歷經了多少的路　程

再次的見　面我們又歷經了多少的路　程

再次的見　面我們又歷經了多少的路　程

再次的見　面我們又歷經了多少的路　程

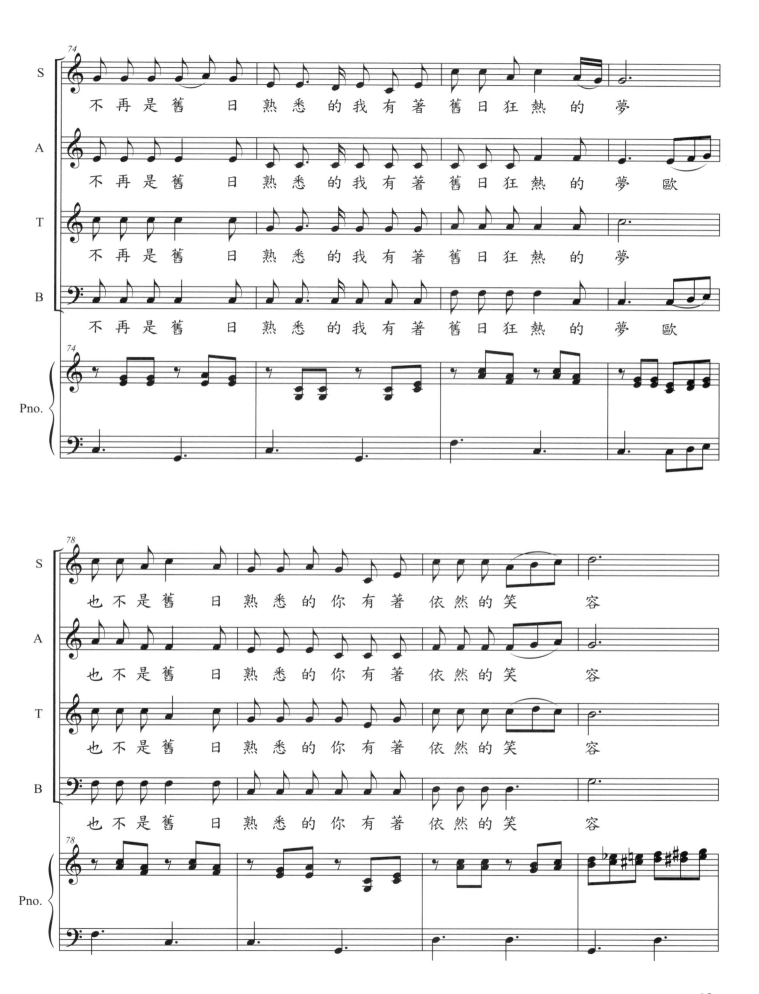

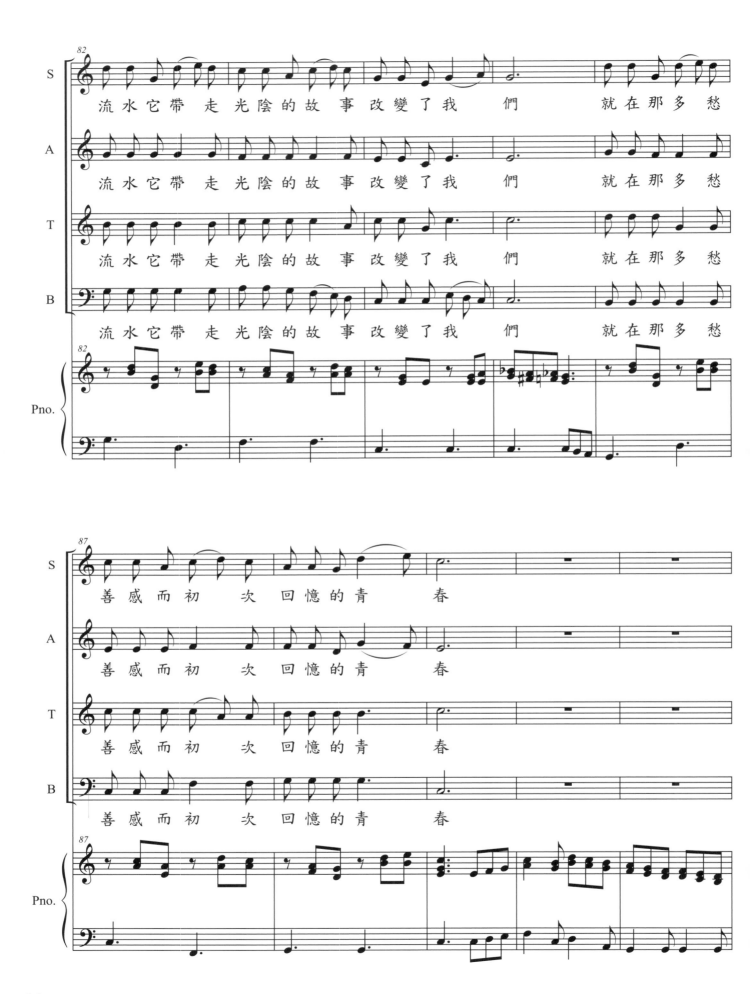

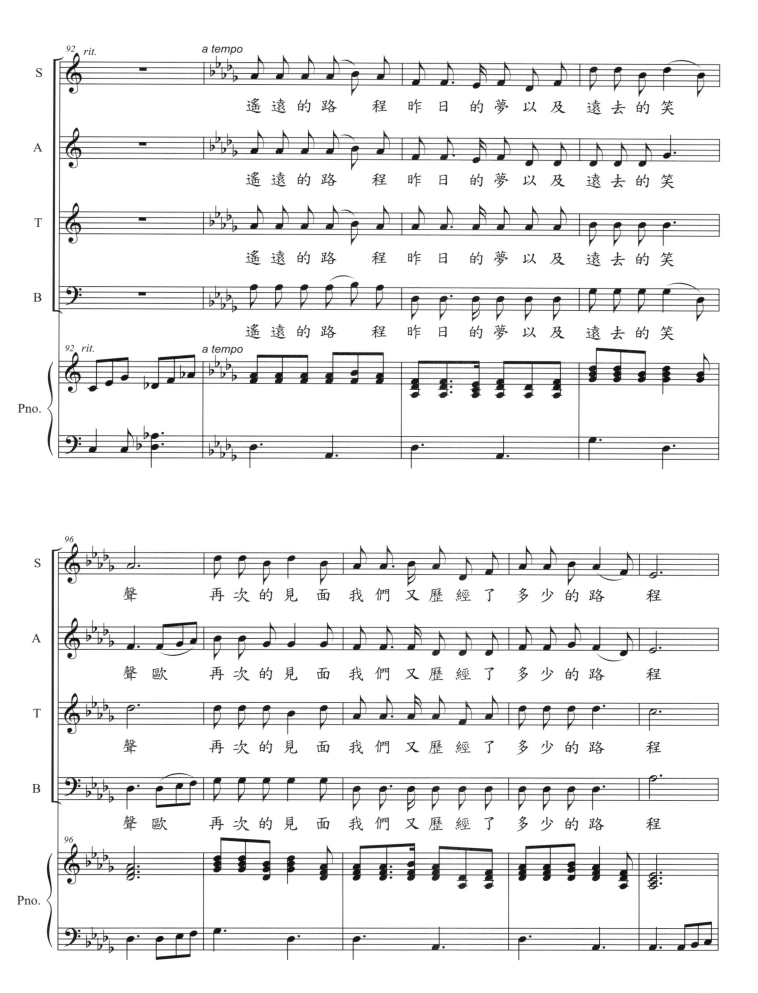

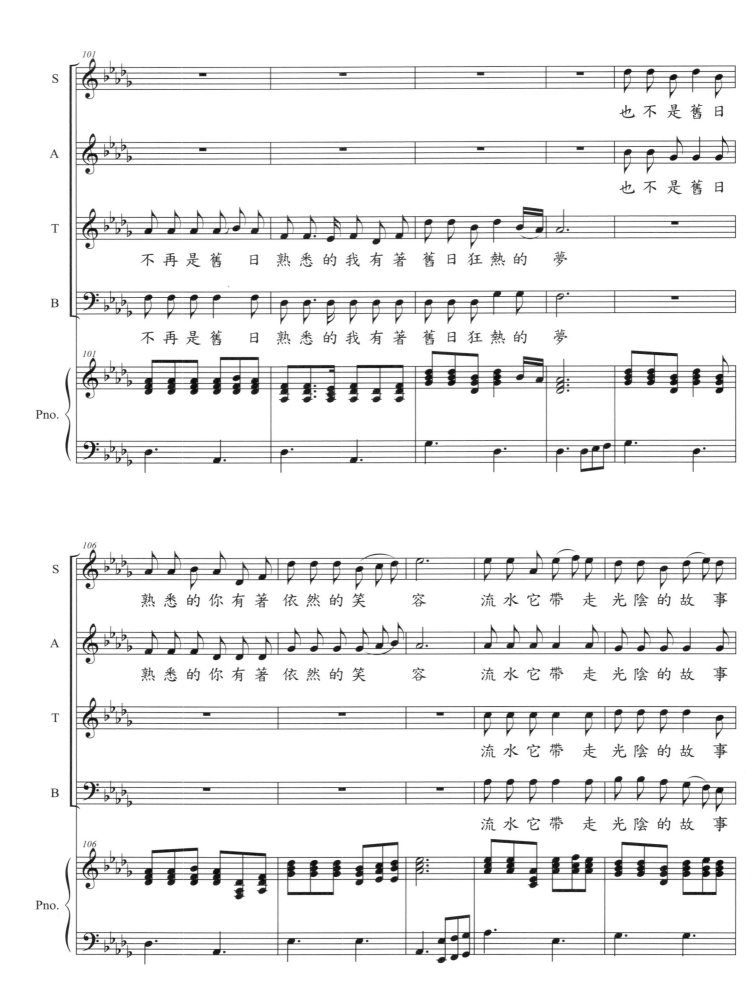

46

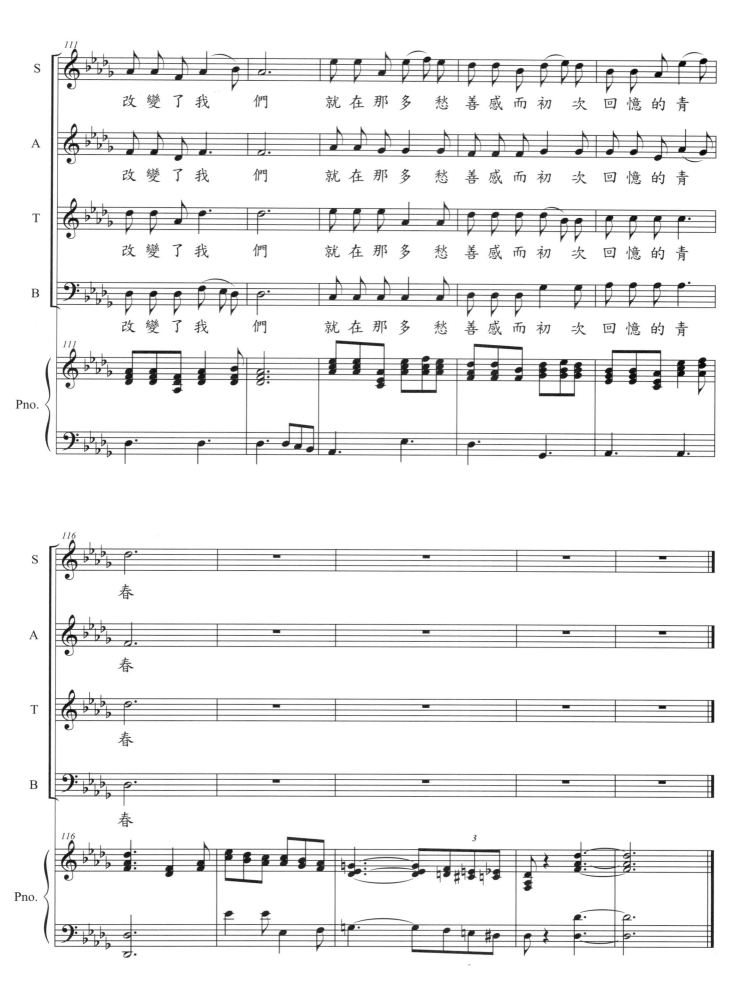

就在那多愁善感而初次回憶的青

春

菊花台

作　詞：方文山
作　曲：周杰倫
合唱編曲：劉　釗

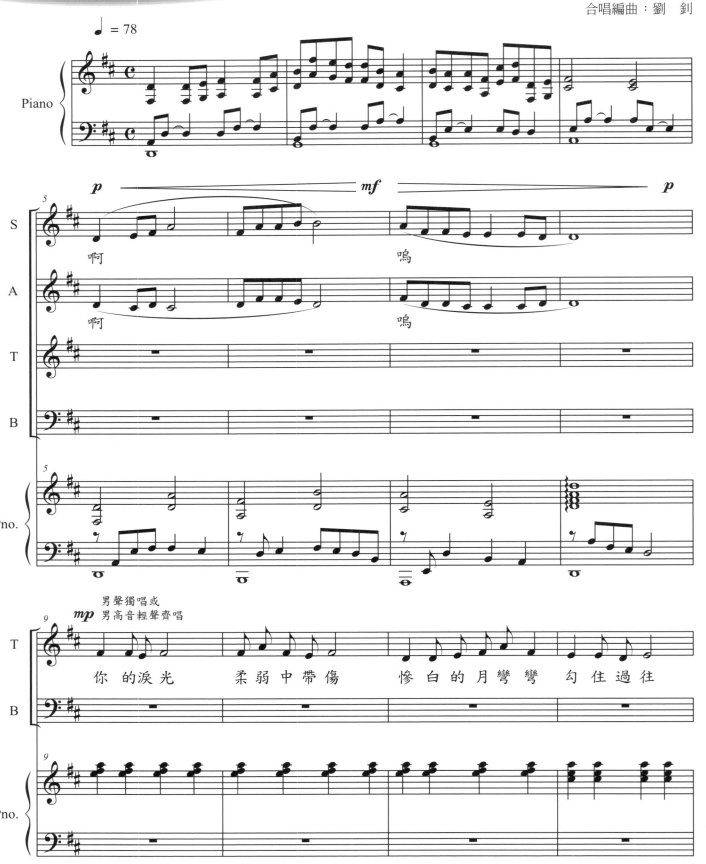

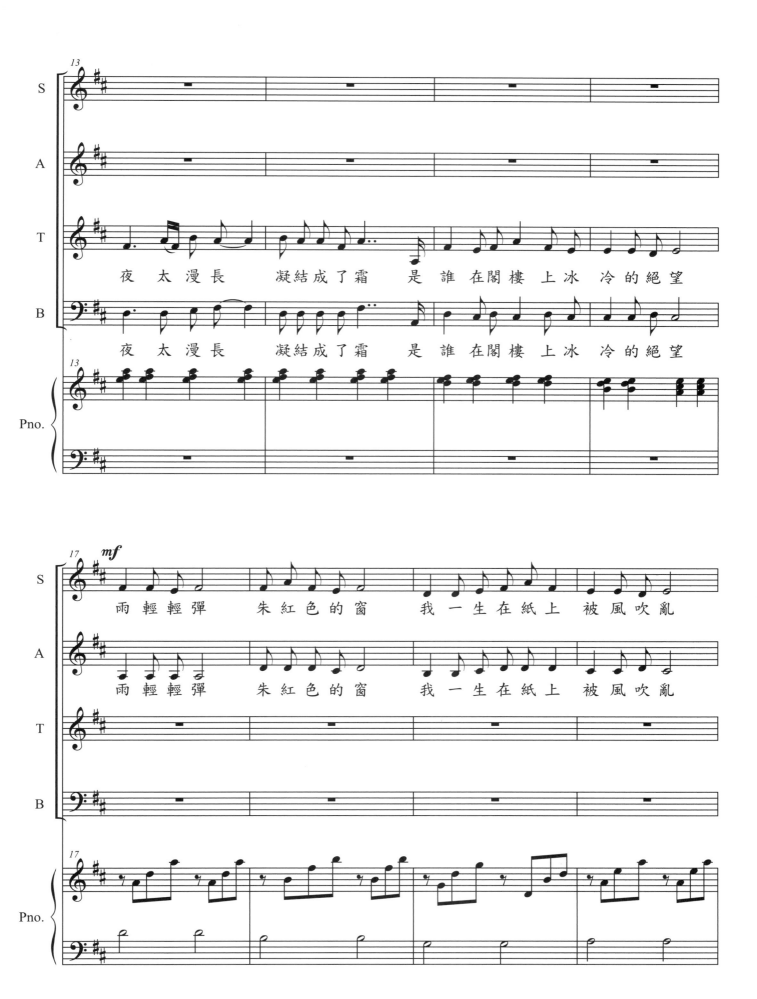

夜　太　漫　長　　凝結成了霜　　是　誰　在閣樓上冰　冷　的　絕望

夜　太　漫　長　　凝結成了霜　　是　誰　在閣樓上冰　冷　的　絕望

雨　輕　輕　彈　　朱紅色的窗　　我　一　生在紙上　被　風　吹　亂

雨　輕　輕　彈　　朱紅色的窗　　我　一　生在紙上　被　風　吹　亂

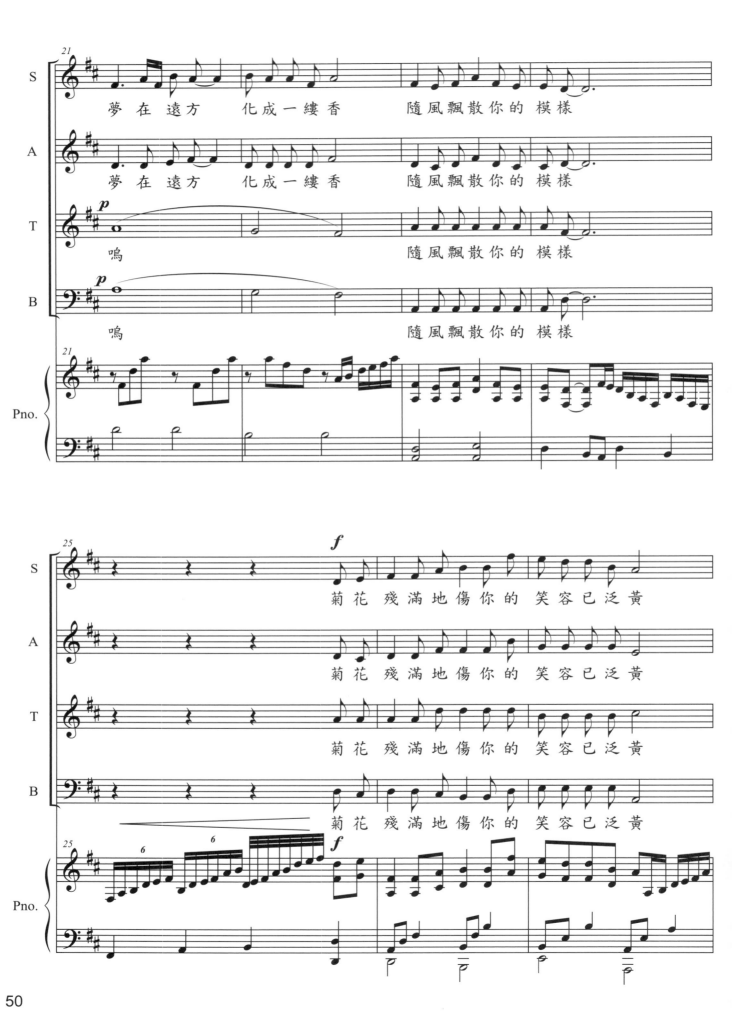

夢 在 遠方　　化成一縷香　　隨風飄散你的 模樣

夢 在 遠方　　化成一縷香　　隨風飄散你的 模樣

嗚　　　　　　　　　隨風飄散你的 模樣

嗚　　　　　　　　　隨風飄散你的 模樣

菊 花 殘 滿 地 傷 你 的 笑 容 已 泛 黃

菊 花 殘 滿 地 傷 你 的 笑 容 已 泛 黃

菊 花 殘 滿 地 傷 你 的 笑 容 已 泛 黃

菊 花 殘 滿 地 傷 你 的 笑 容 已 泛 黃

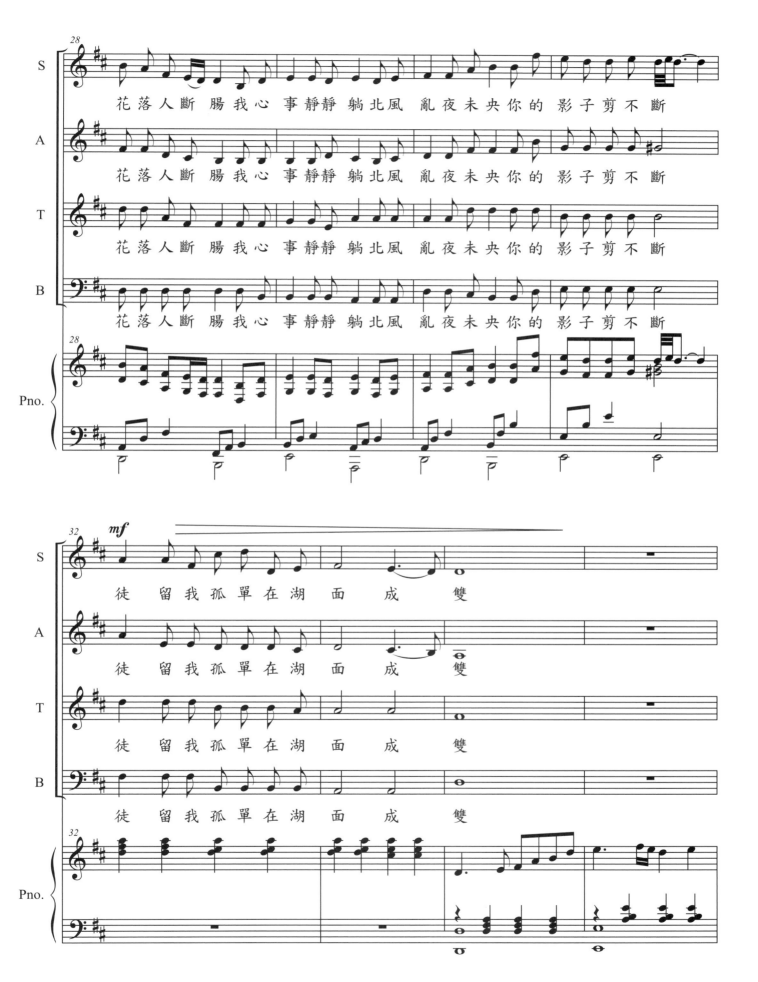

花落人斷腸我心事靜靜躺北風 亂夜未央你的 影子剪不斷

徒 留我孤單在湖 面 成 雙

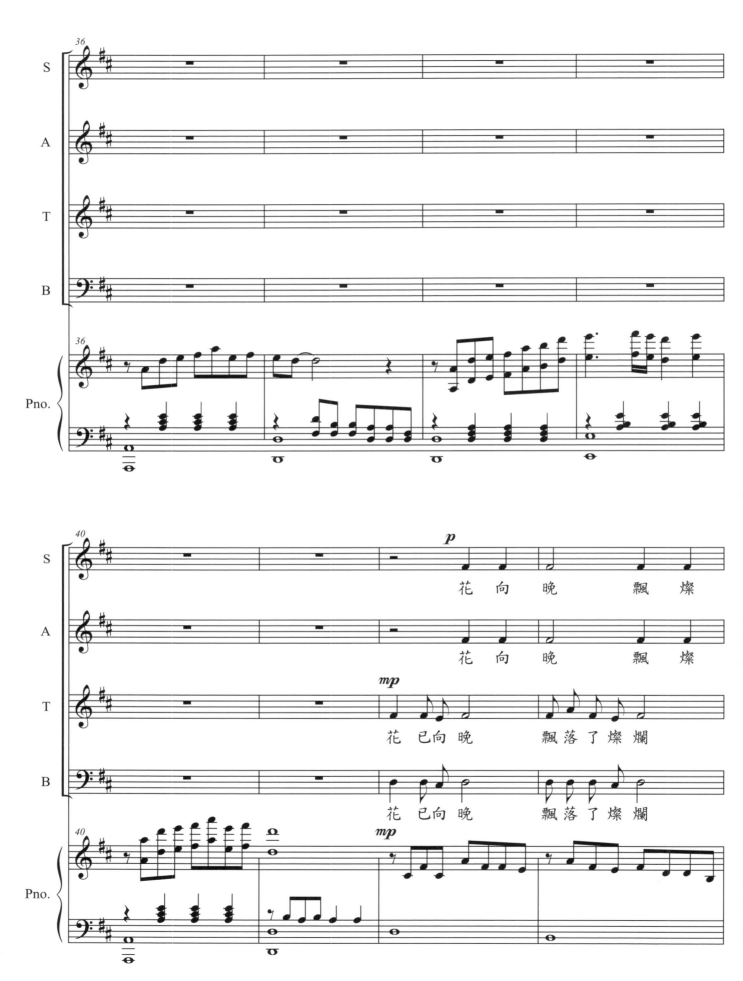

花 向 晚　飄 燦

花 向 晚　飄 燦

花 已 向 晚　飄 落 了 燦 爛

花 已 向 晚　飄 落 了 燦 爛

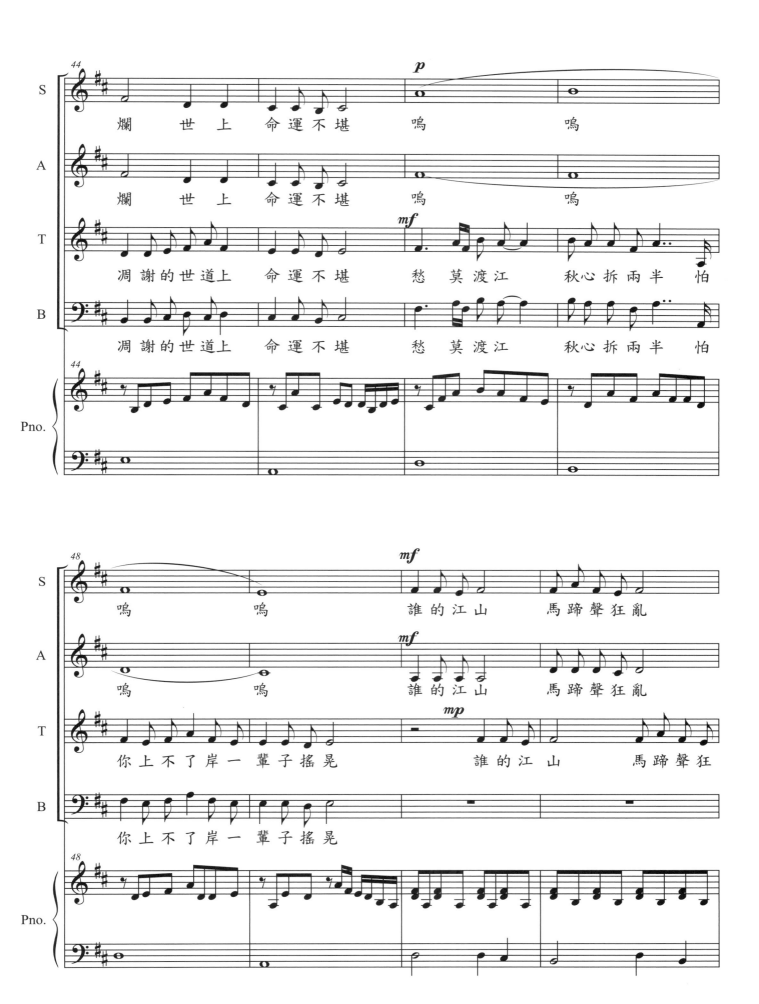

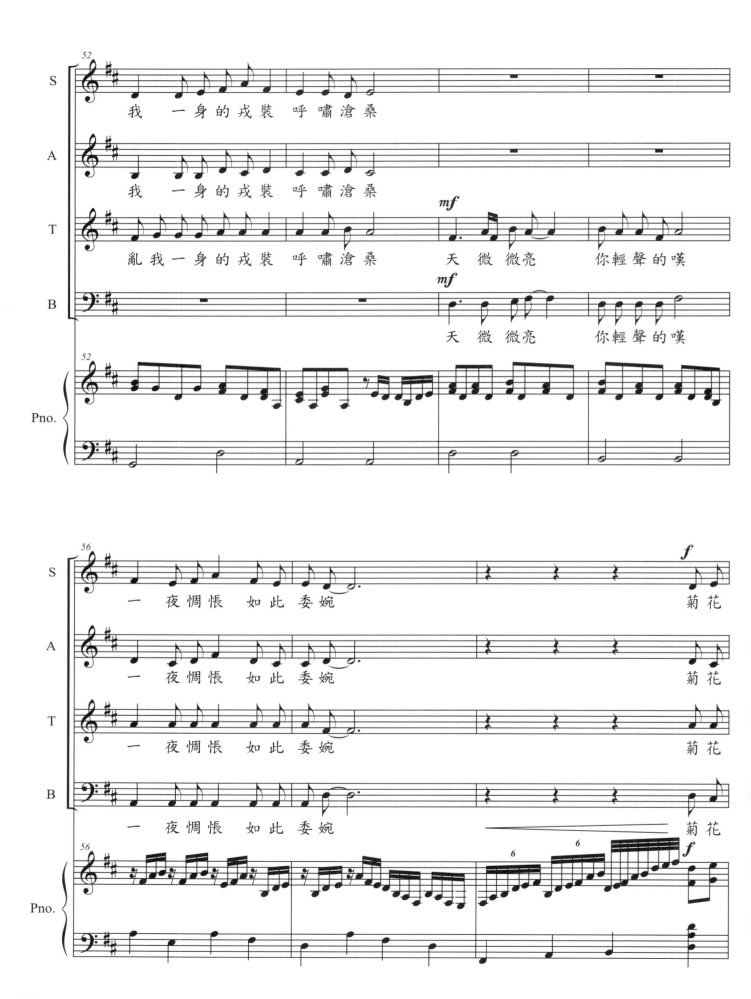

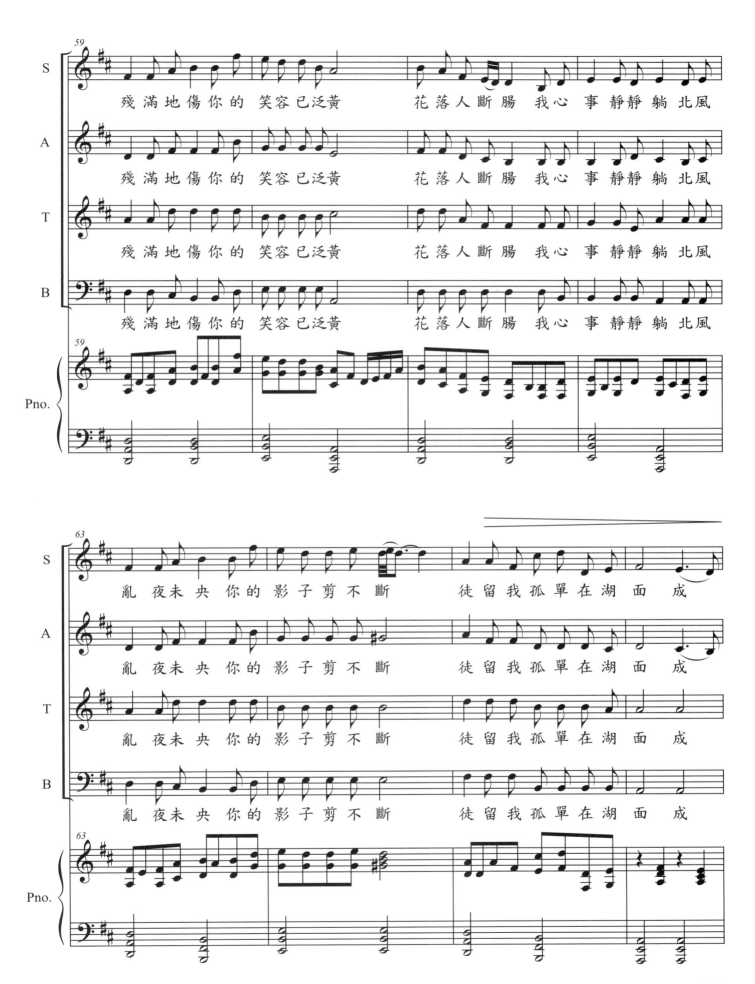

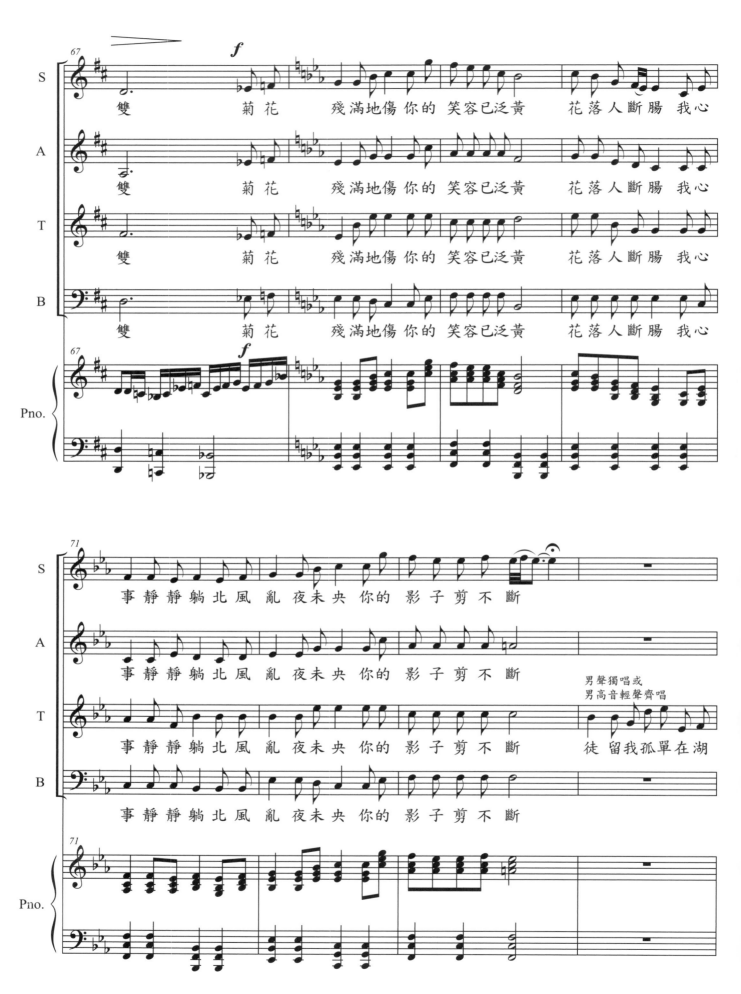

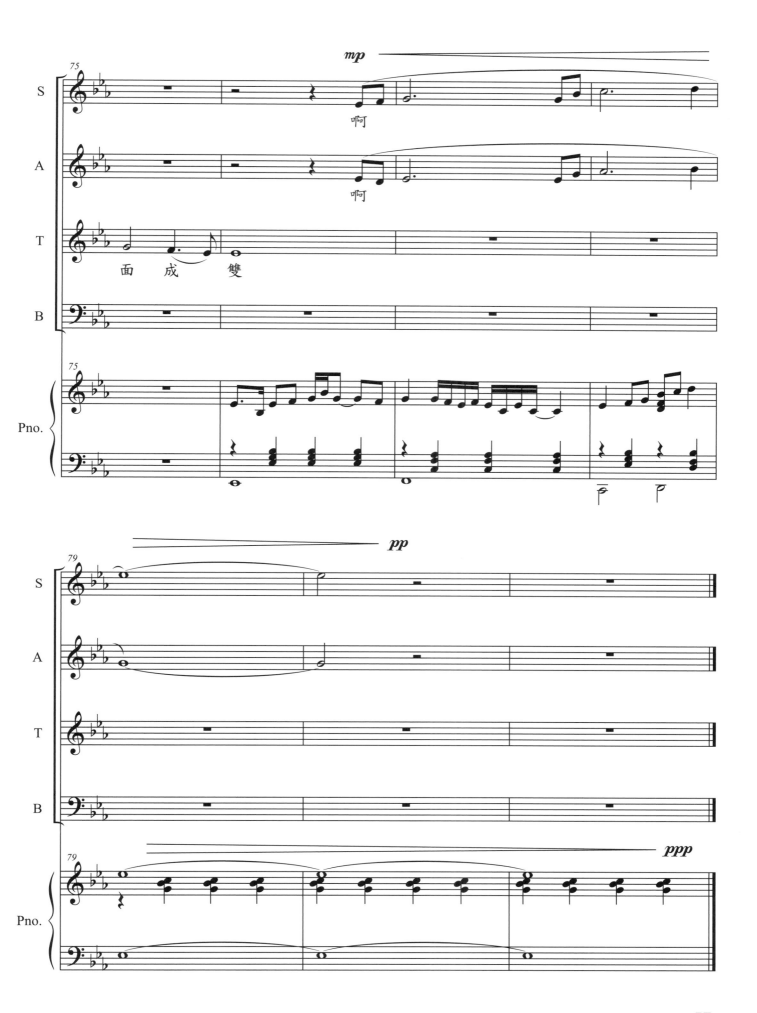

天下的媽媽都是一樣的

作　　詞：楊耀東
作　　曲：楊耀東
合唱編曲：劉　釦

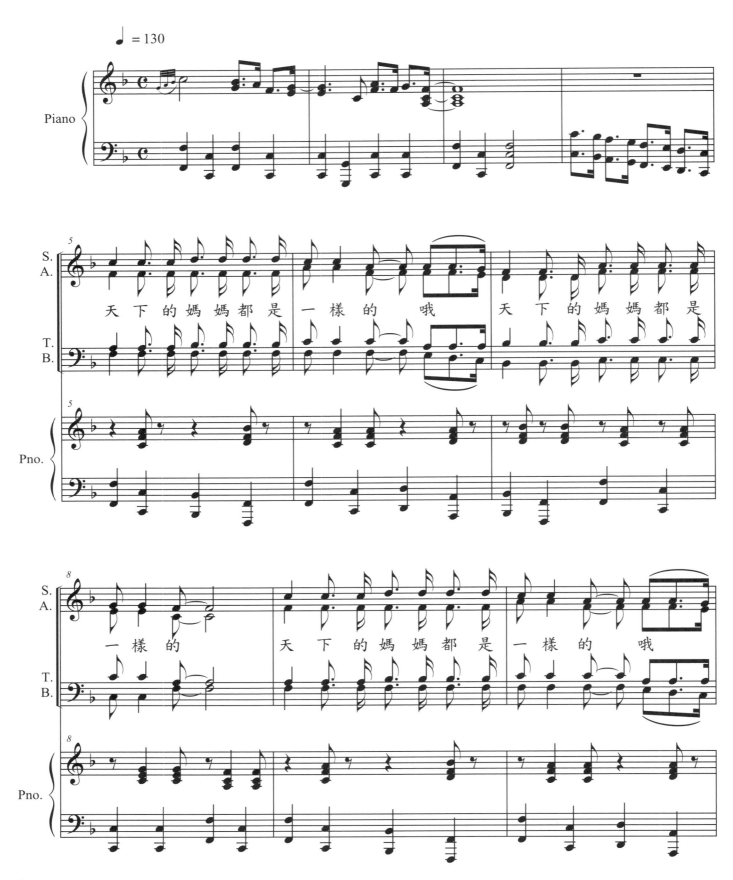

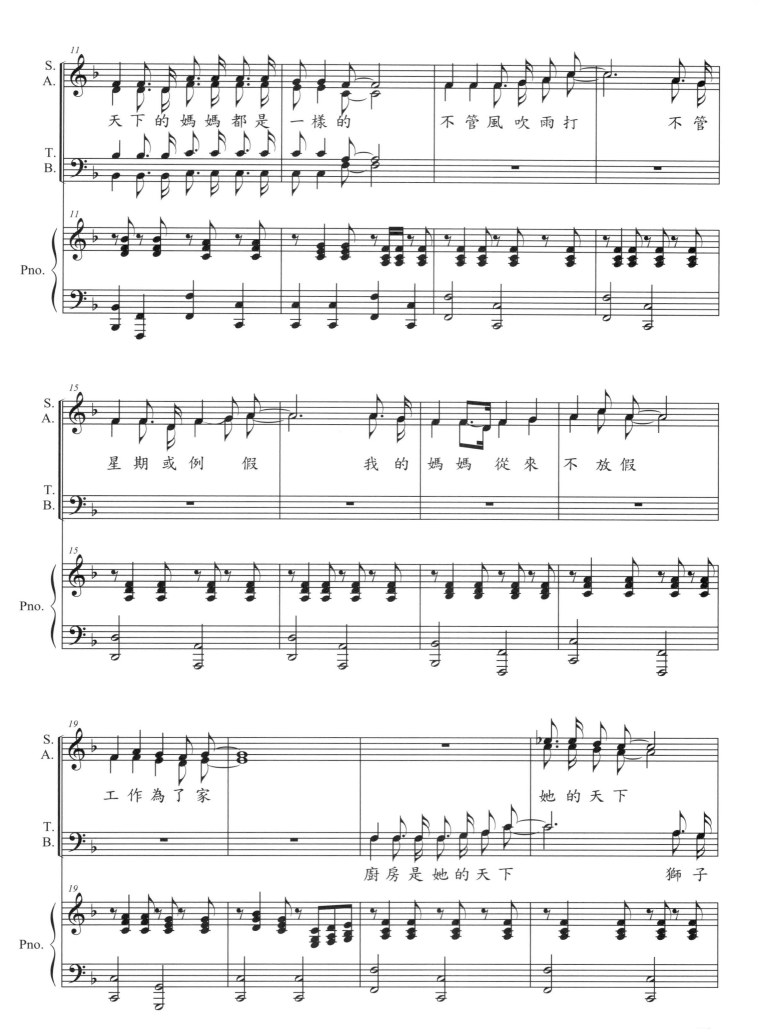

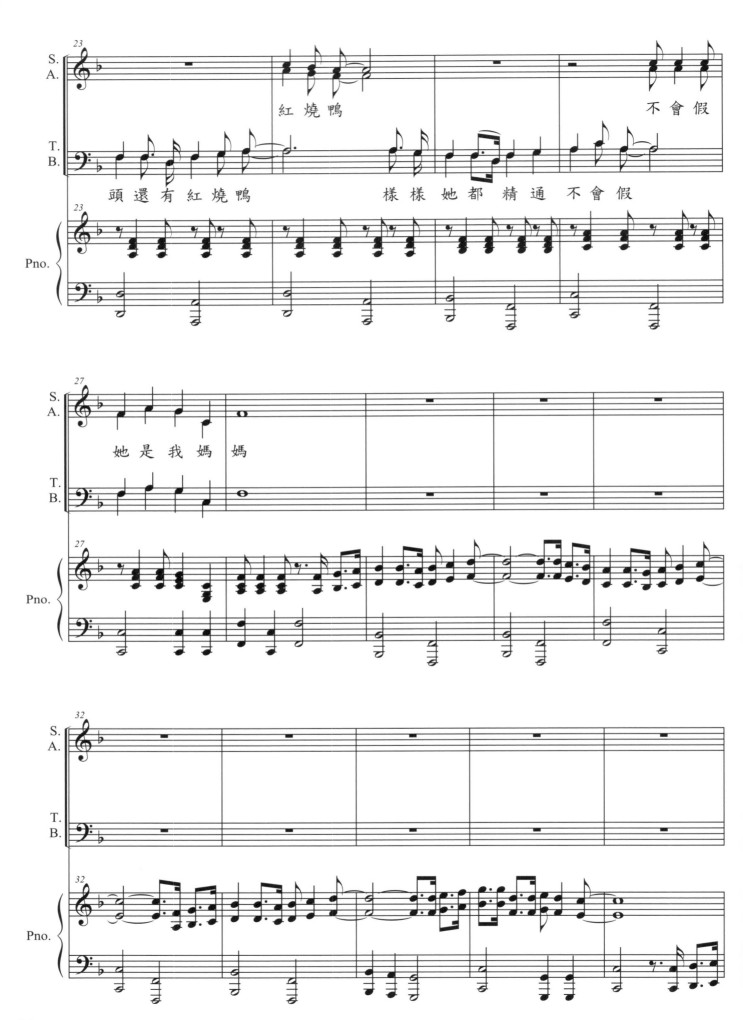

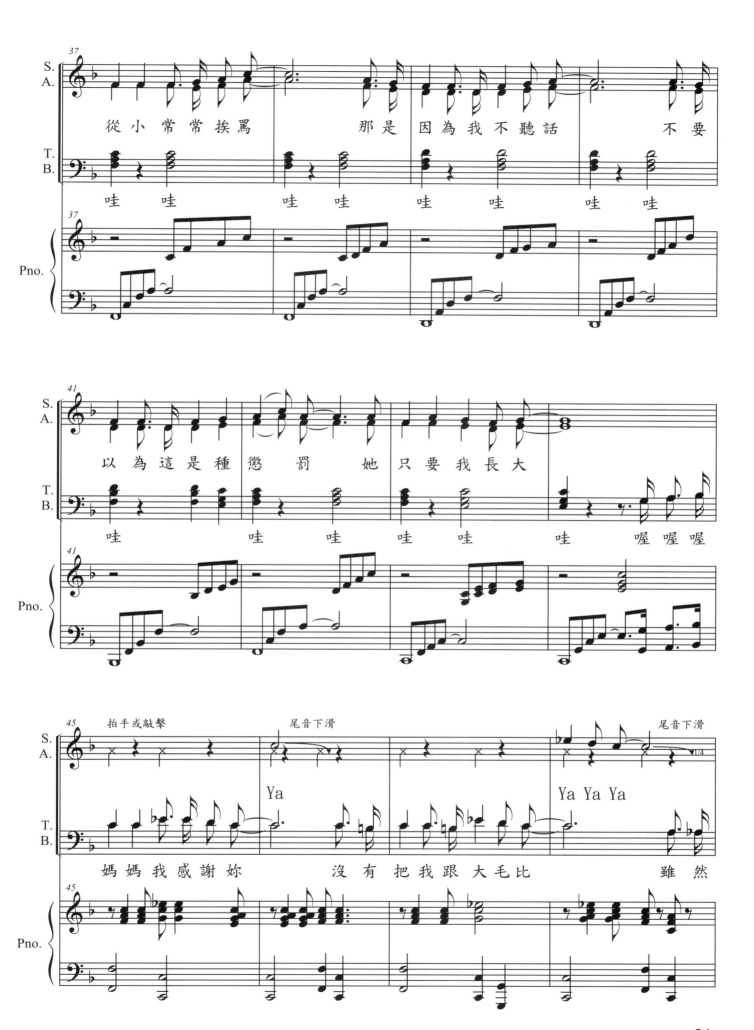

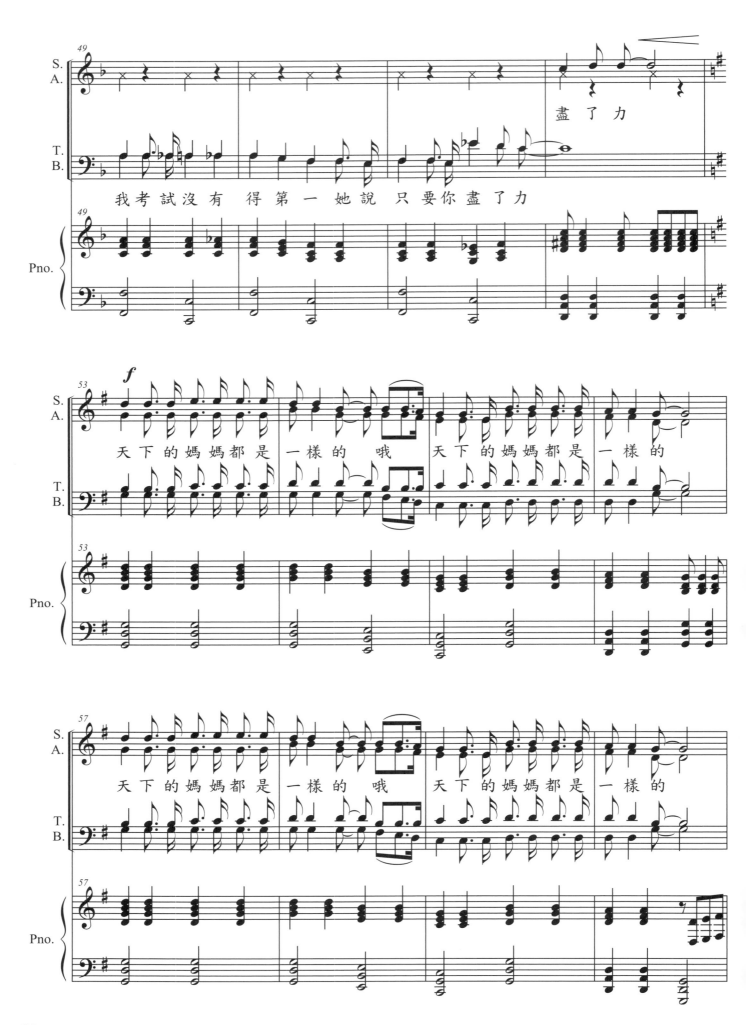

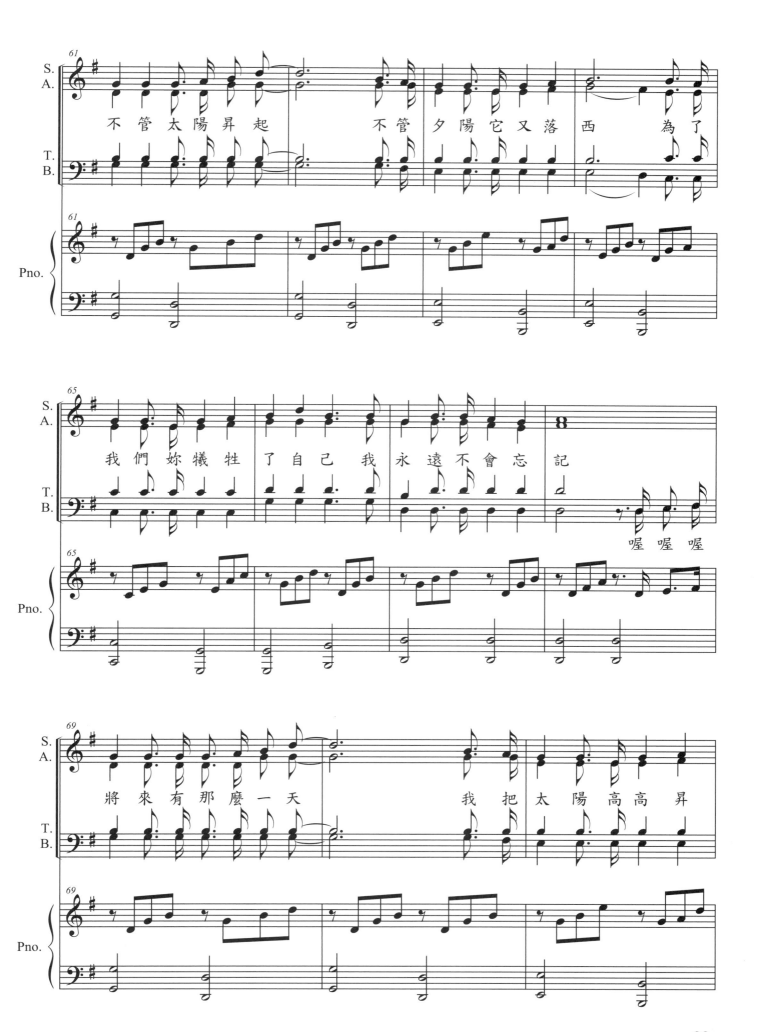

不管太陽昇起 不管夕陽它又落西 為了

我們妳犧牲了自己 我永遠不會忘記

喔喔喔

將來有那麼一天 我把太陽高高昇

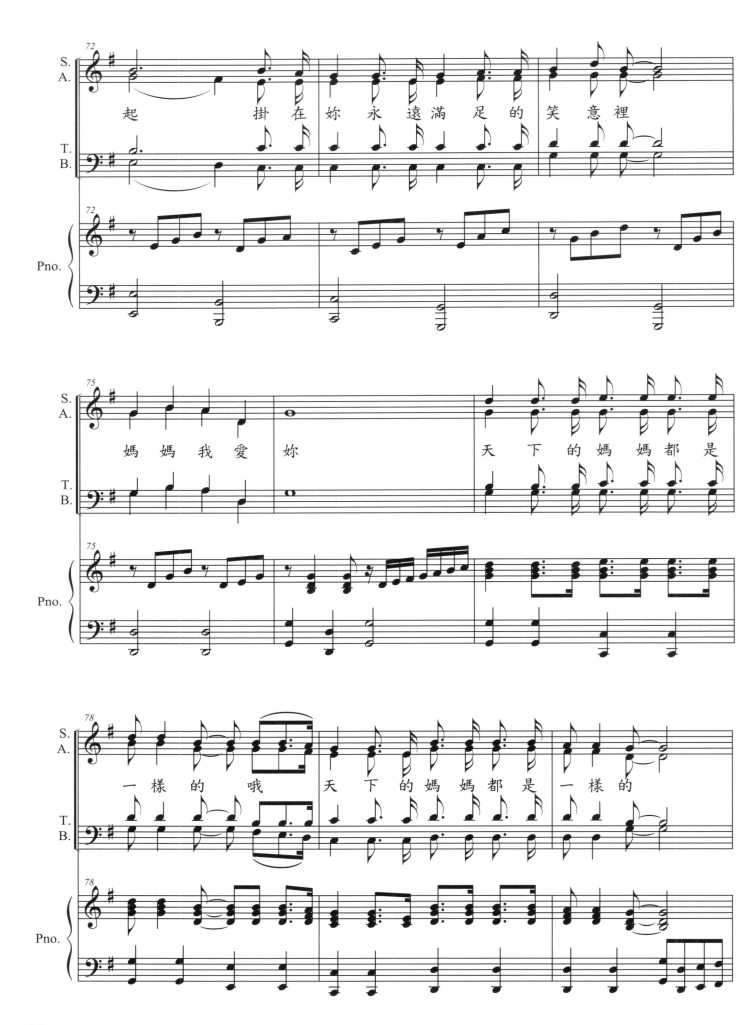

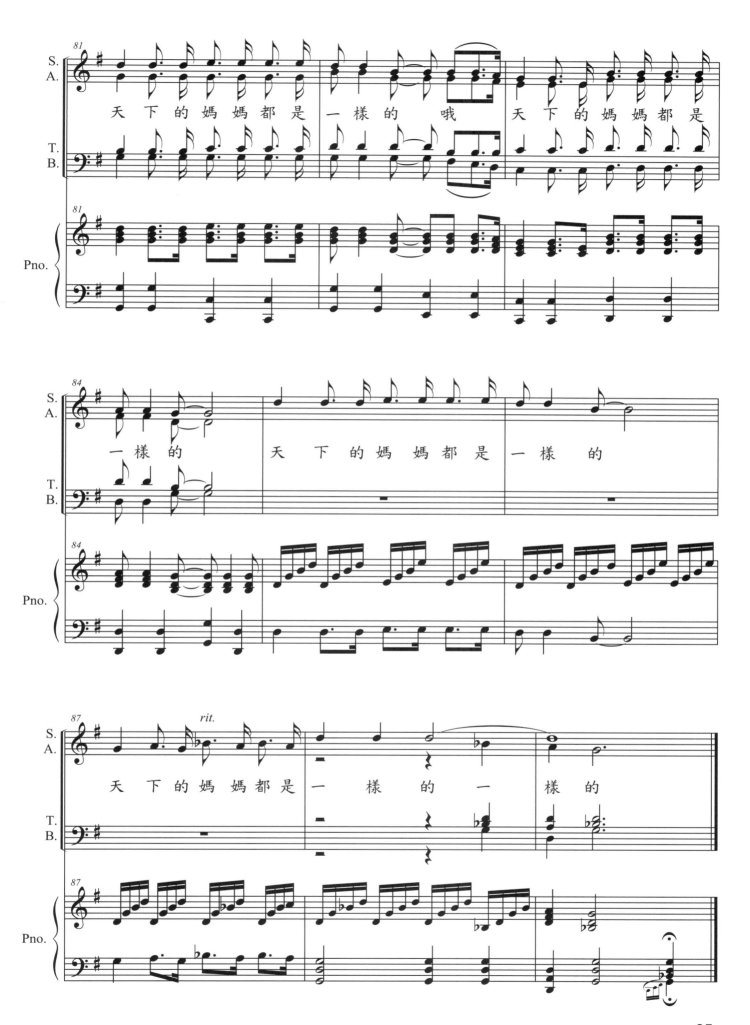

童年

作　　詞：羅大佑
作　　曲：羅大佑
合唱編曲：劉　釗

黑板上老師的 粉筆還在拼命 唧唧喳喳寫個不 停

等待著夏天 等待著放學 等待遊戲的童 年

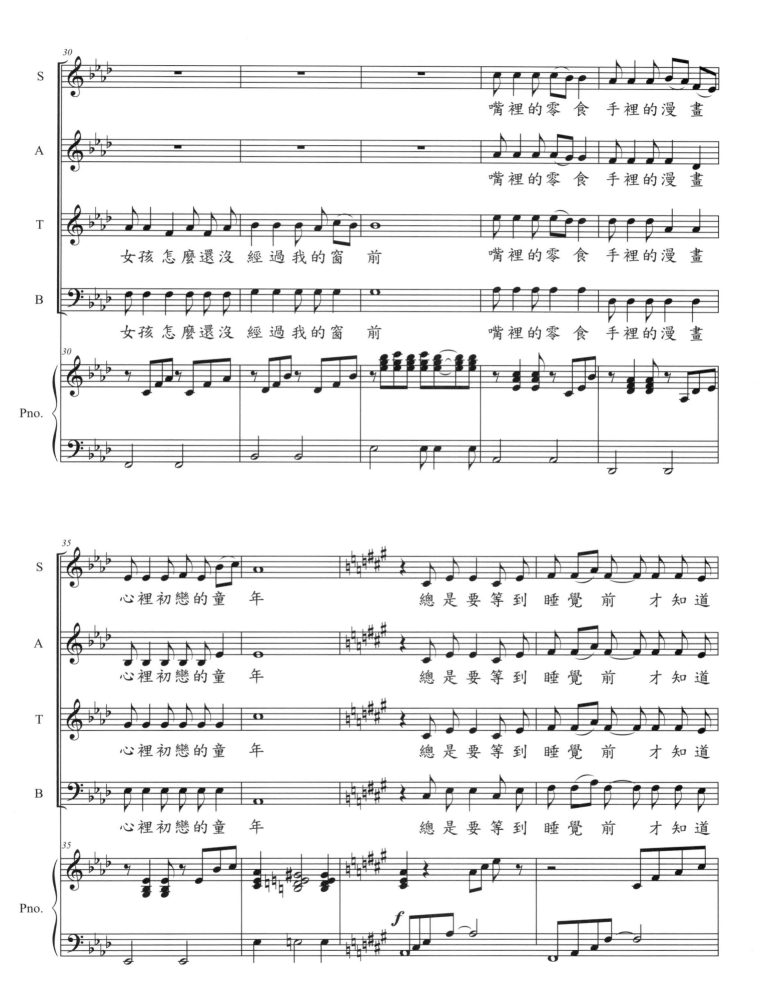

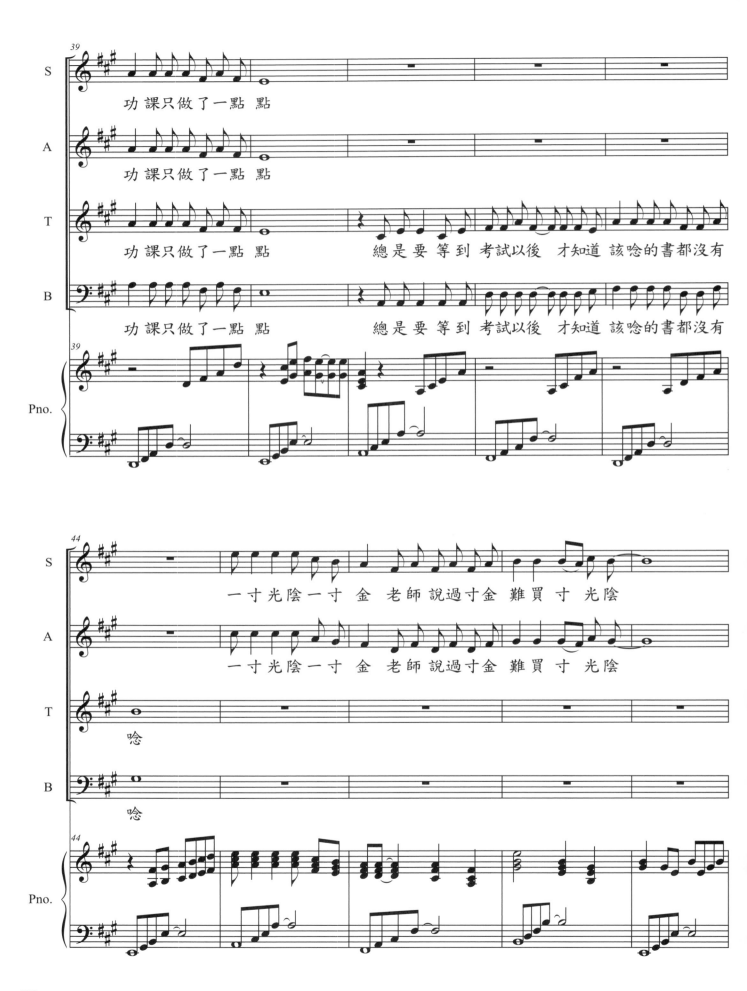

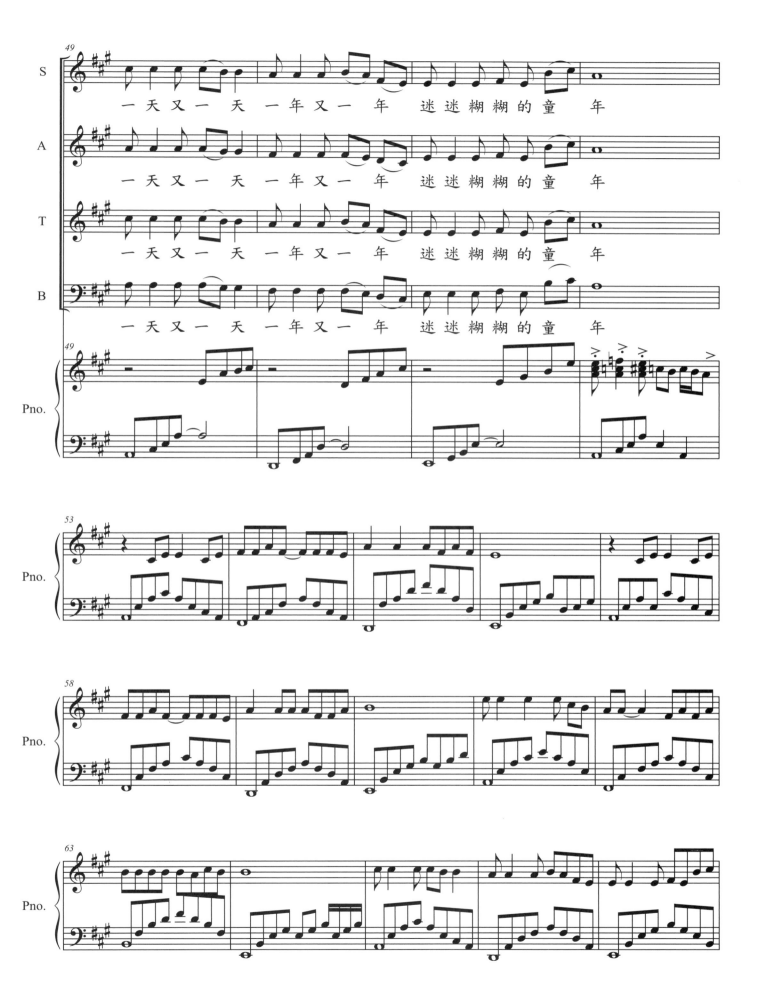

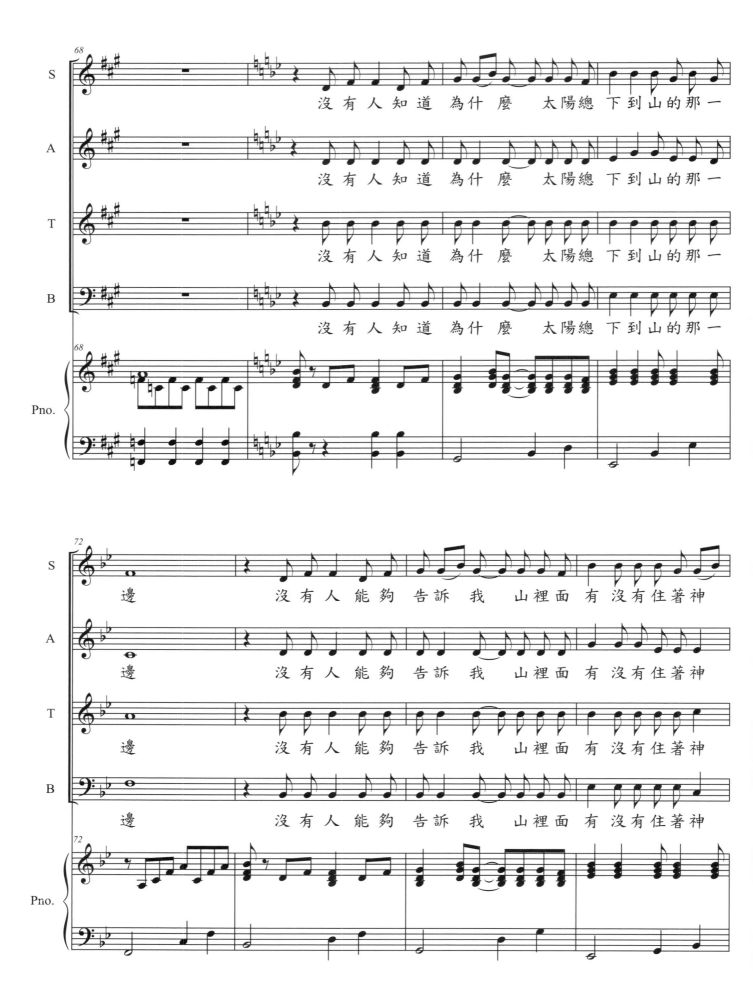

沒有人知道為什麼　太陽總下到山的那一
沒有人知道為什麼　太陽總下到山的那一
沒有人知道為什麼　太陽總下到山的那一
沒有人知道為什麼　太陽總下到山的那一

邊　　沒有人能夠　告訴我　山裡面有沒有住著神
邊　　沒有人能夠　告訴我　山裡面有沒有住著神
邊　　沒有人能夠　告訴我　山裡面有沒有住著神
邊　　沒有人能夠　告訴我　山裡面有沒有住著神

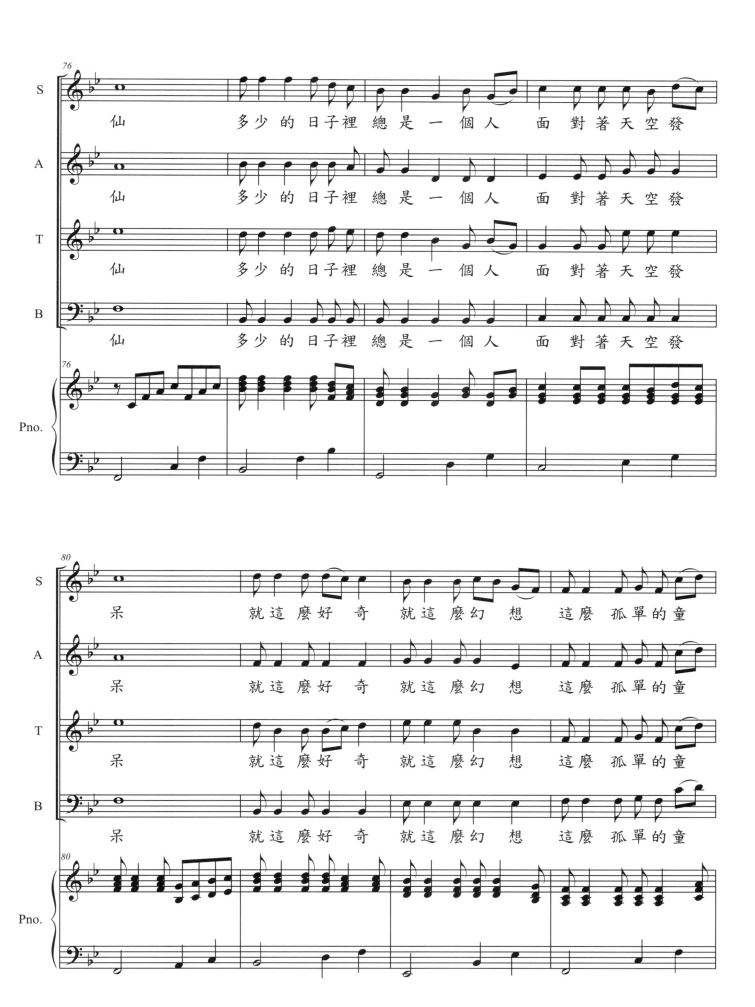

S 仙　　　　多少的日子裡總是一個人　　面對著天空發
A 仙　　　　多少的日子裡總是一個人　　面對著天空發
T 仙　　　　多少的日子裡總是一個人　　面對著天空發
B 仙　　　　多少的日子裡總是一個人　　面對著天空發

S 呆　　　　就這麼好奇　就這麼幻想　這麼孤單的童
A 呆　　　　就這麼好奇　就這麼幻想　這麼孤單的童
T 呆　　　　就這麼好奇　就這麼幻想　這麼孤單的童
B 呆　　　　就這麼好奇　就這麼幻想　這麼孤單的童

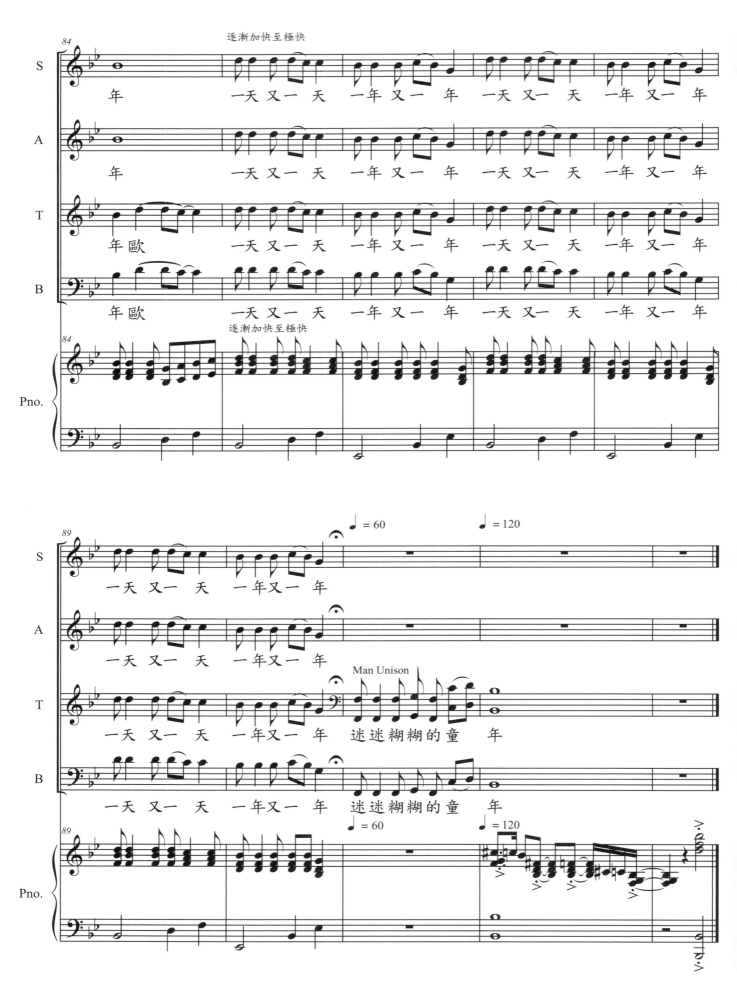

橄欖樹

作　　詞：三　毛
作　　曲：李泰祥
合唱編曲：劉　釗

以唸歌的方式大聲唸出〈最好以原住民語〉：

流浪遠方的孩子，請聽故鄉的呼喚吧

〈唸完旁白後，鋼琴再開始〉

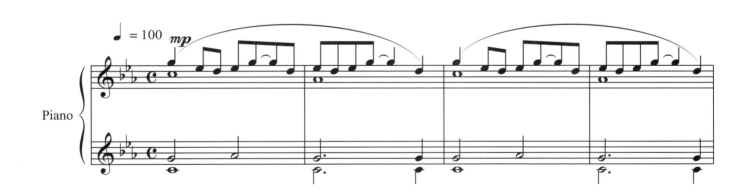

不要

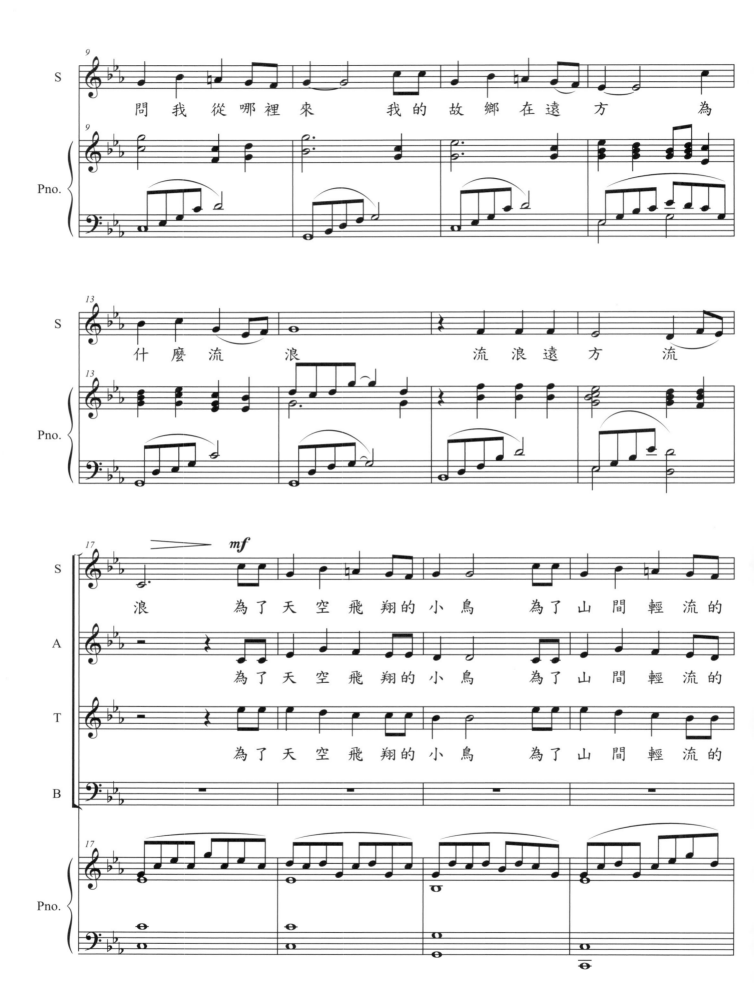

問 我 從哪裡 來　我的 故 鄉 在 遠 方　為

什麼 流　浪　　　流 浪 遠 方　流

浪　　為了 天空 飛 翔 的 小 鳥　為了 山 間 輕流 的

為了 天空 飛 翔 的 小 鳥　為了 山 間 輕流 的

為了 天空 飛 翔 的 小 鳥　為了 山 間 輕流 的

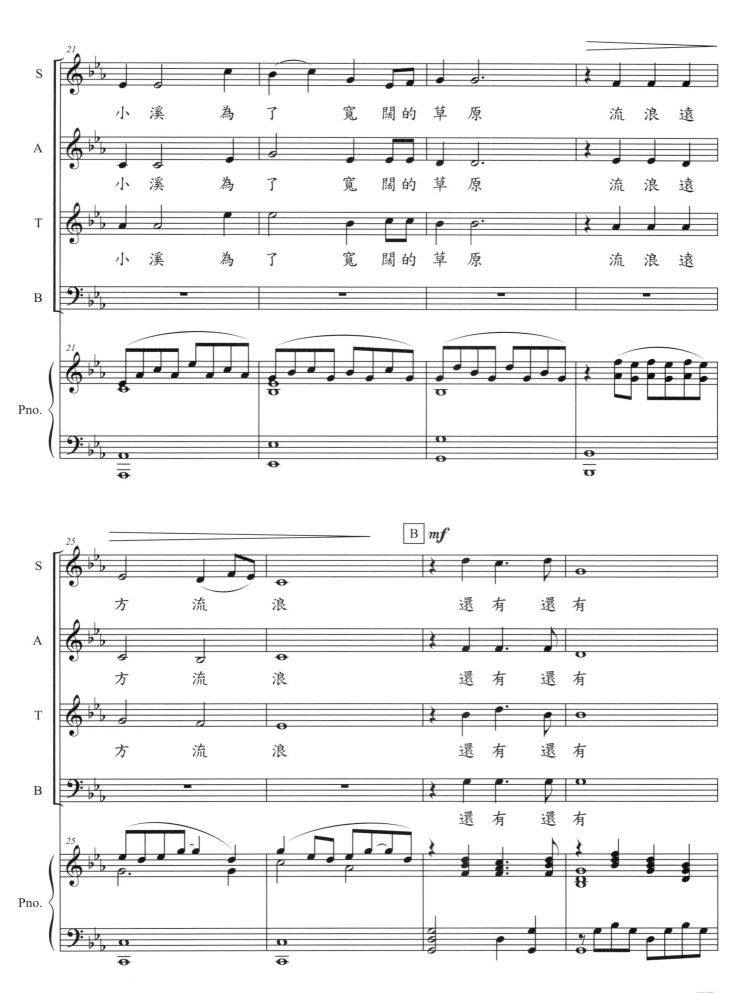

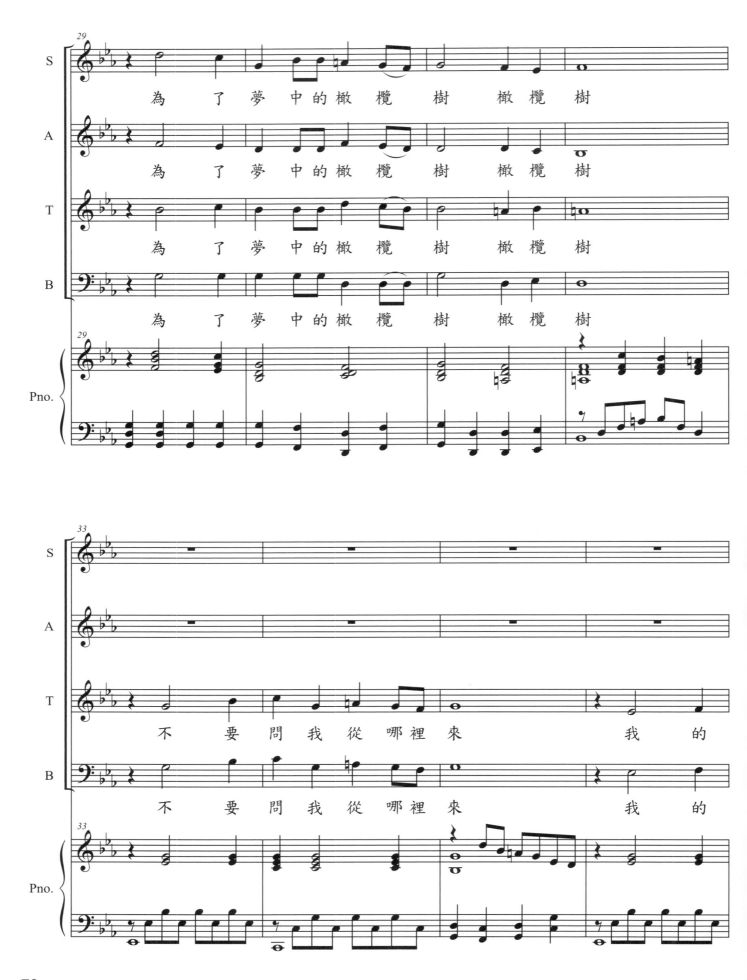

為 了 夢 中 的 橄 欖 樹 橄 欖 樹

為 了 夢 中 的 橄 欖 樹 橄 欖 樹

為 了 夢 中 的 橄 欖 樹 橄 欖 樹

為 了 夢 中 的 橄 欖 樹 橄 欖 樹

不 要 問 我 從 哪 裡 來 我 的

不 要 問 我 從 哪 裡 來 我 的

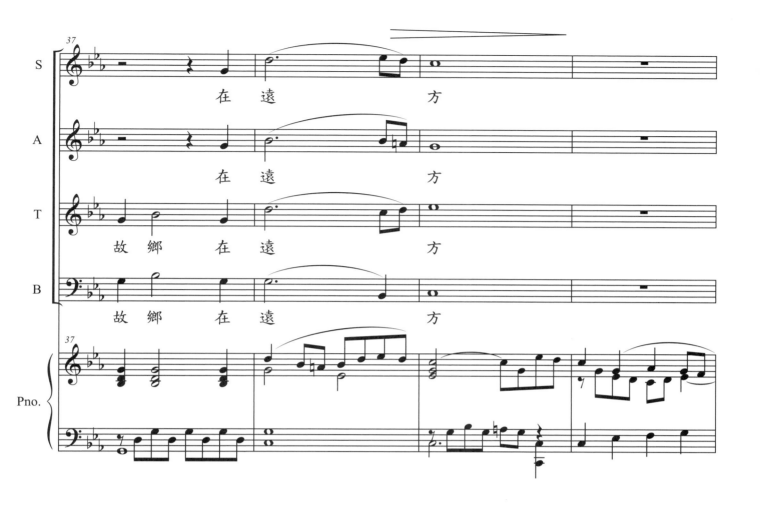

從40小節至45小節，配合鋼琴間奏，以唸歌的方式唸出〈最好以原住民語〉：

南歸的雲啊　　在你的頂端　　可有捎來他的信息　　回家吧　孩子

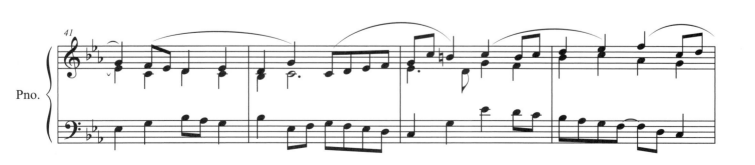

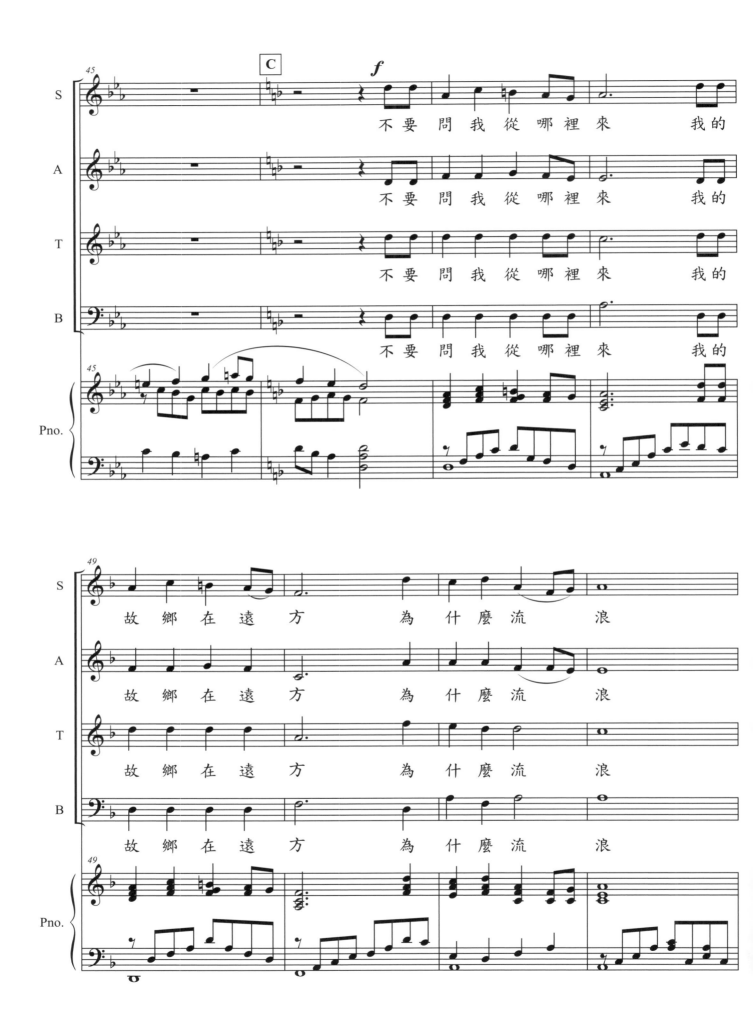

不要問我從哪裡來　我的

故鄉在遠方　為什麼流浪

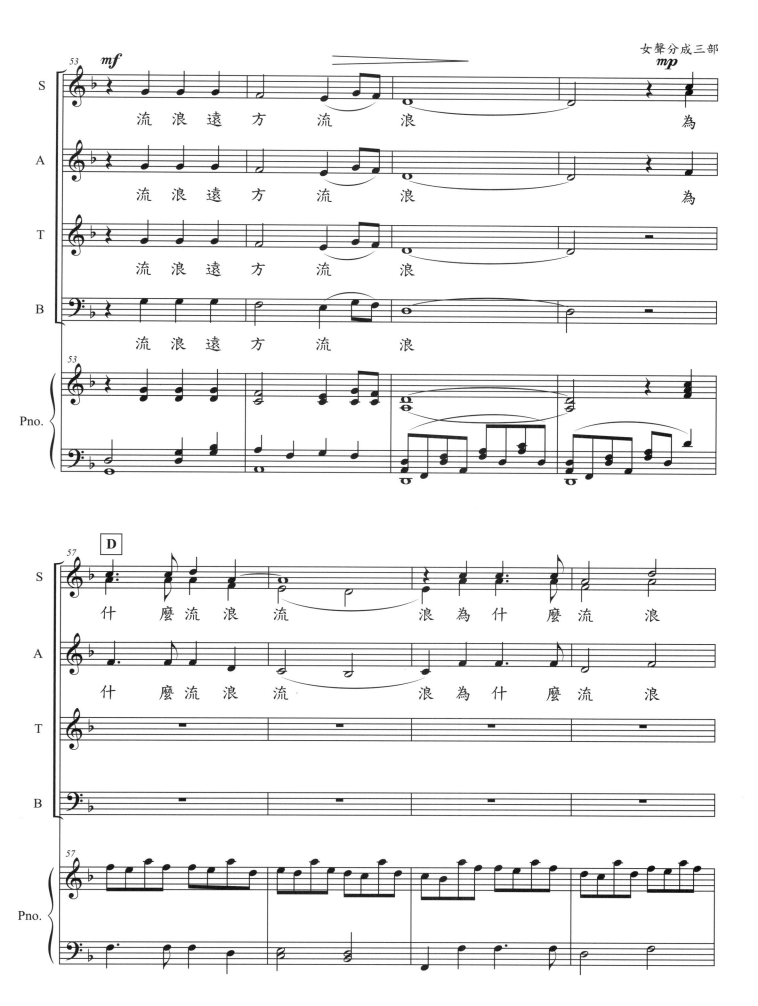

女聲分成三部

流浪遠方 流浪 為

流浪遠方 流浪 為

流浪遠方 流浪

流浪遠方 流浪

什麼流浪 流 浪為什麼流浪

什麼流浪 流 浪為什麼流浪

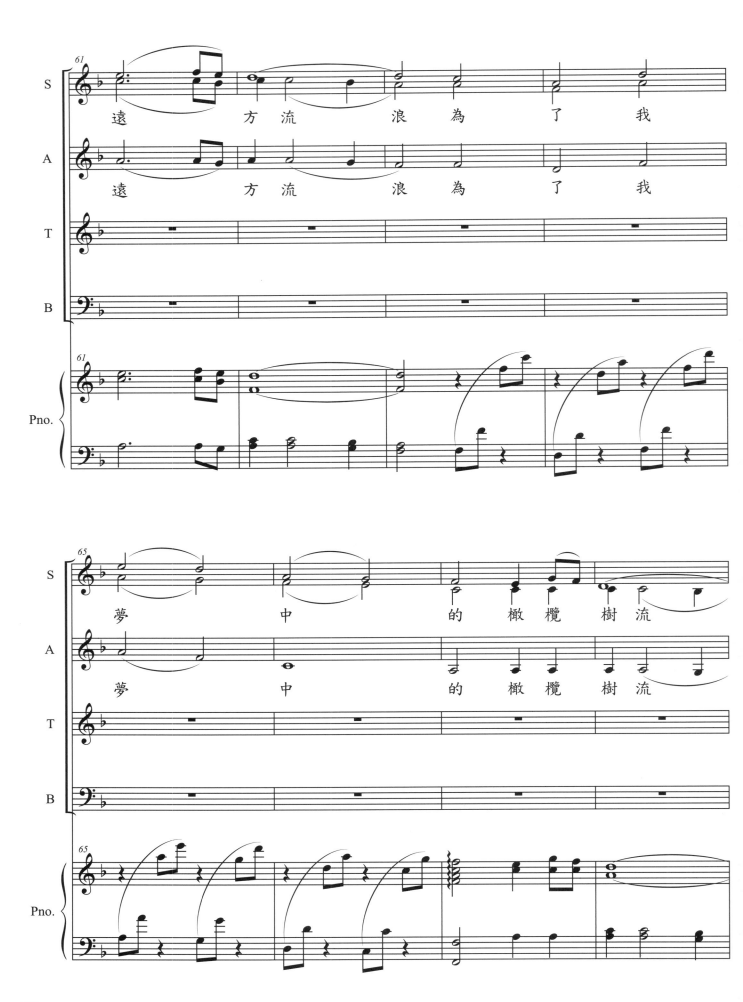

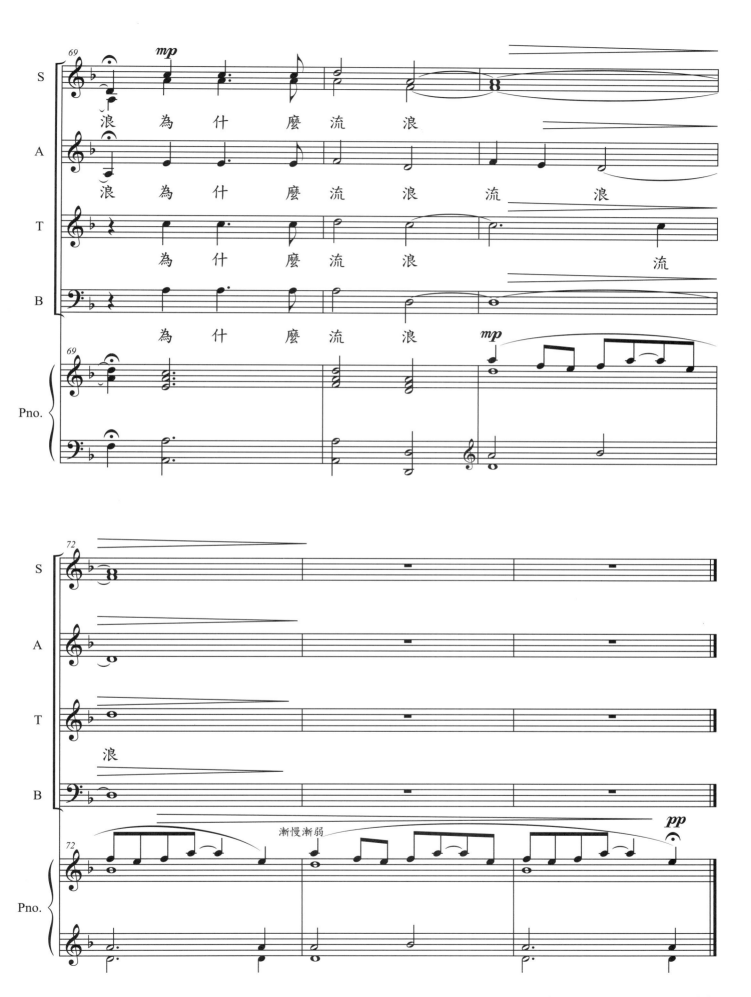

針線情

作 詞：張景洲
作 曲：張錦華
合唱編曲：劉 釗

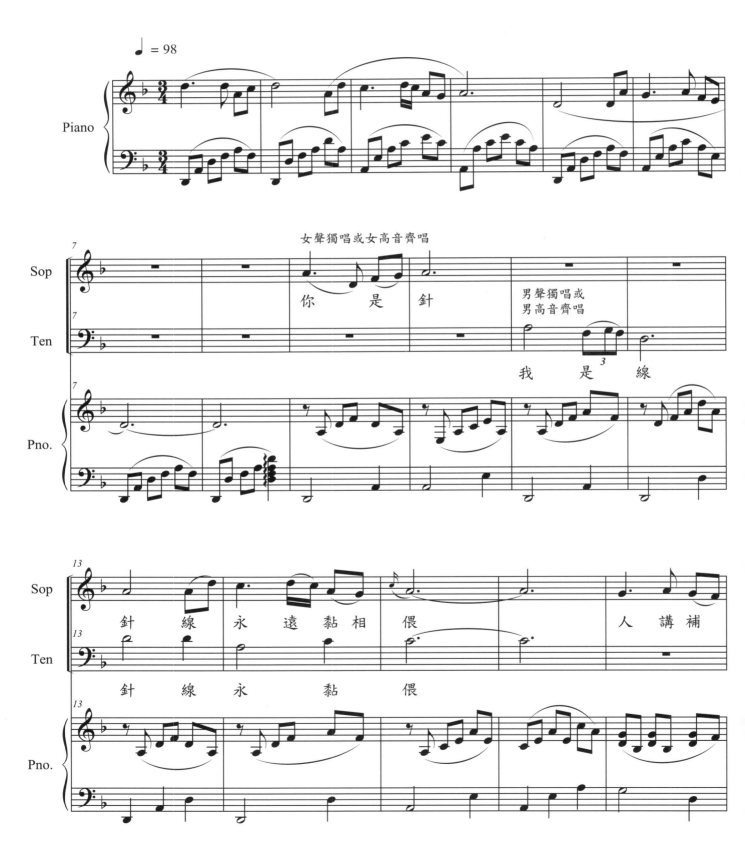

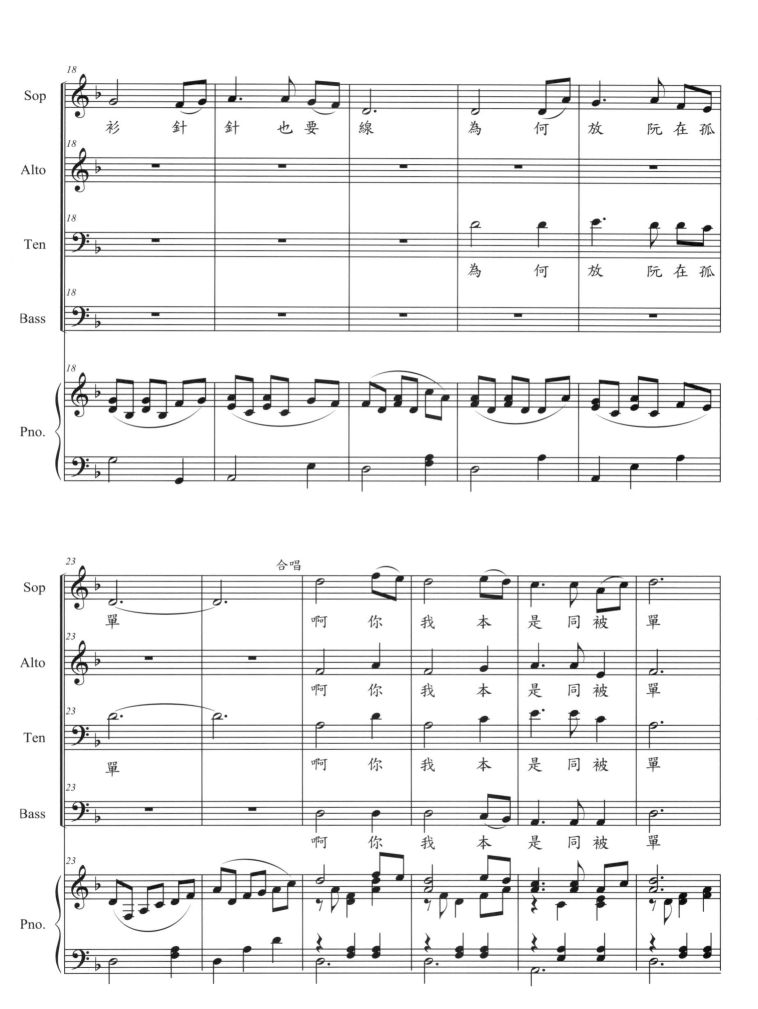

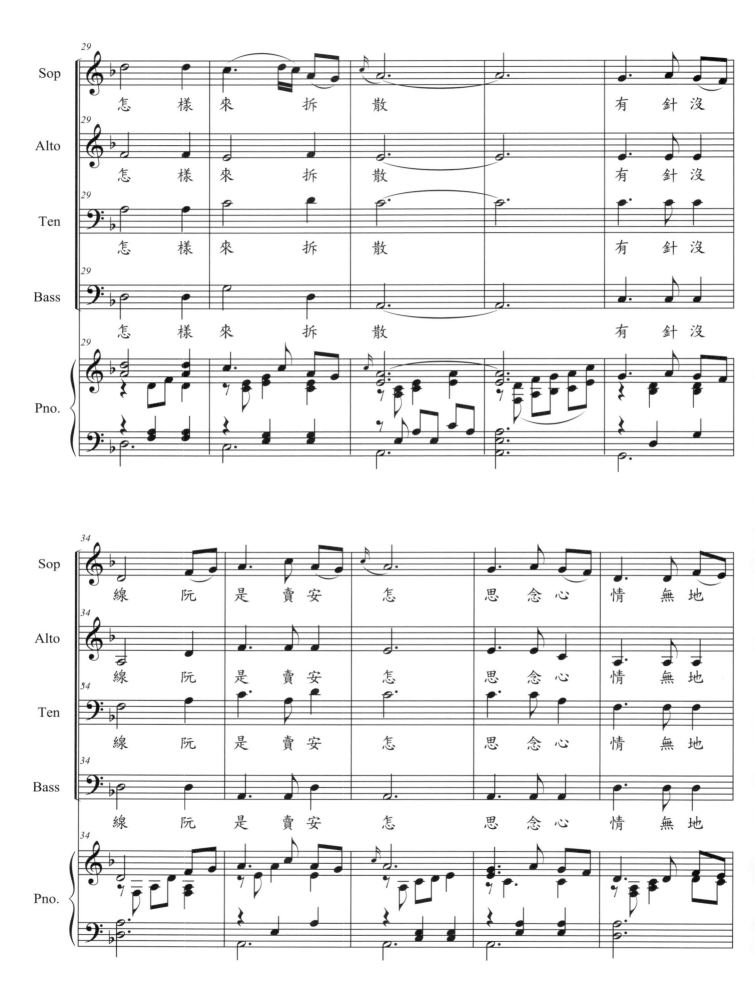

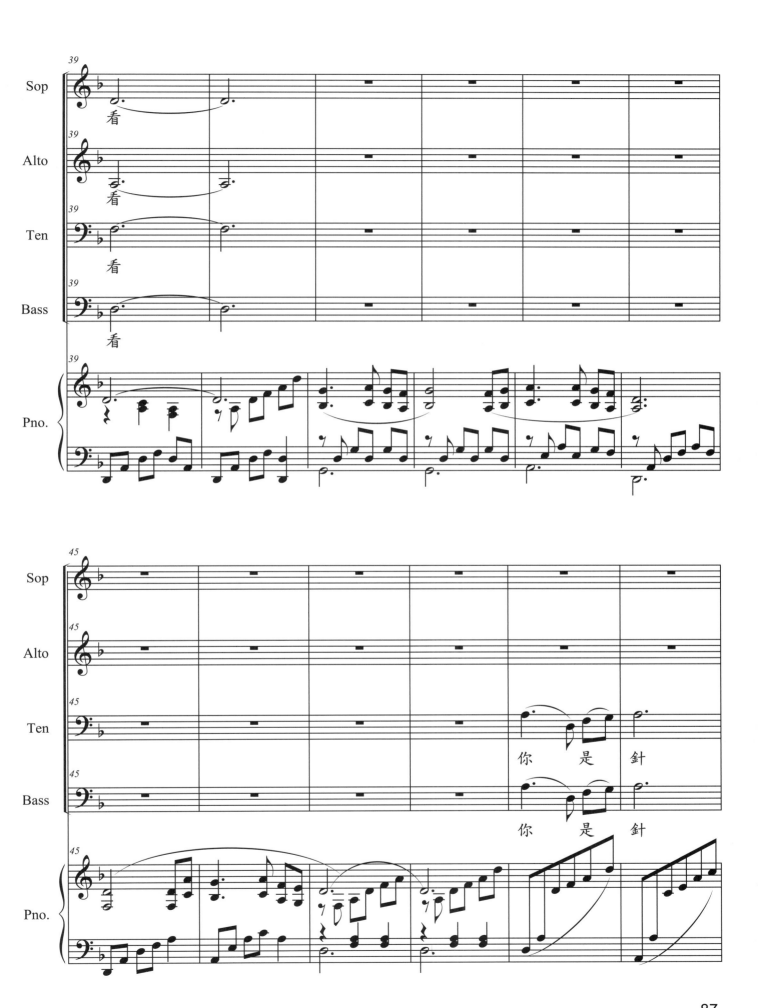

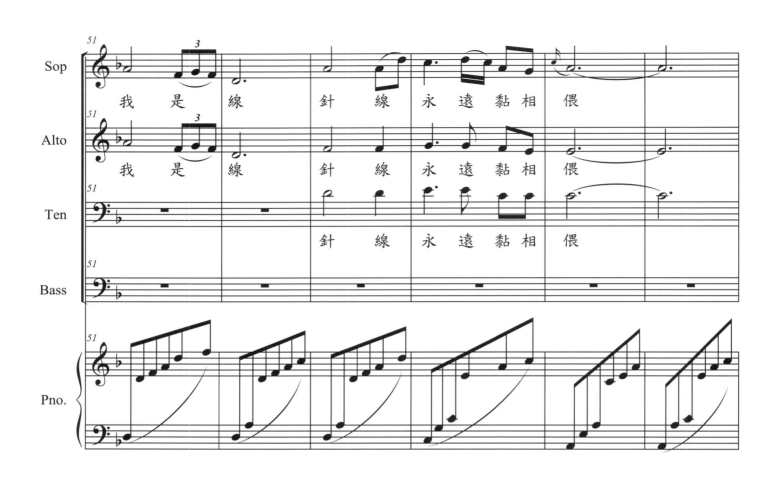

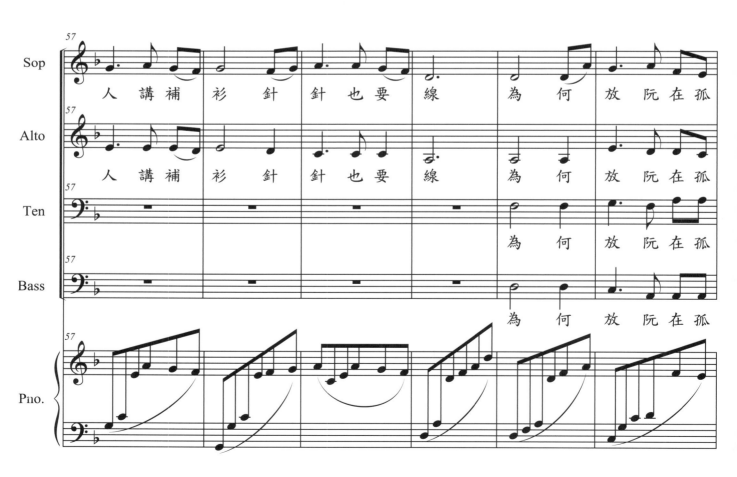

88

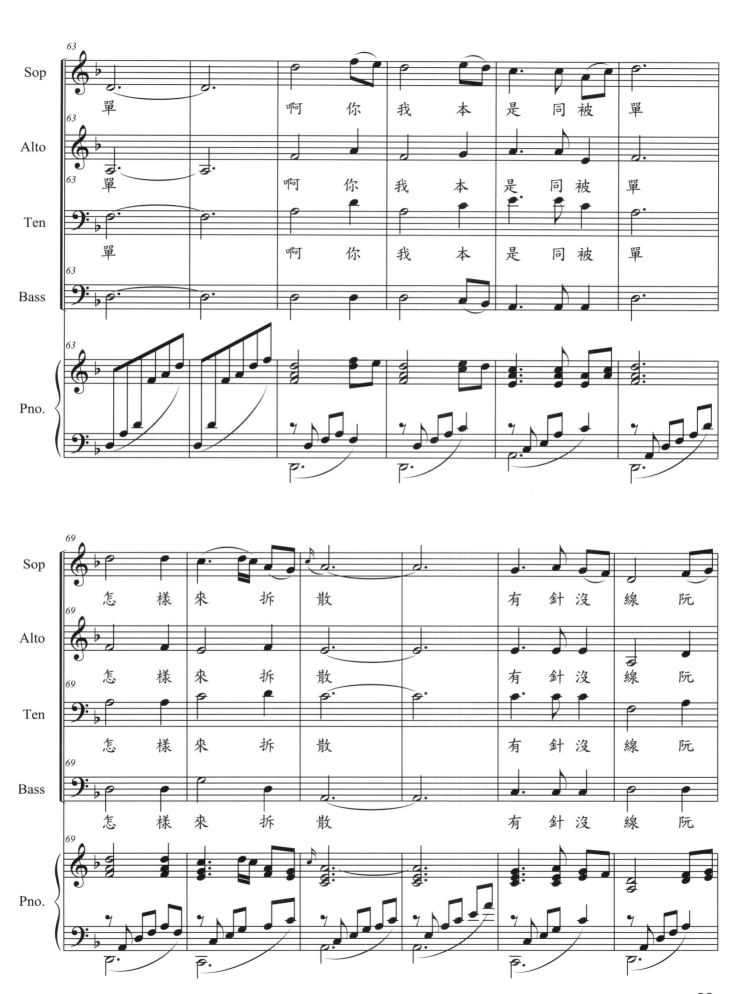

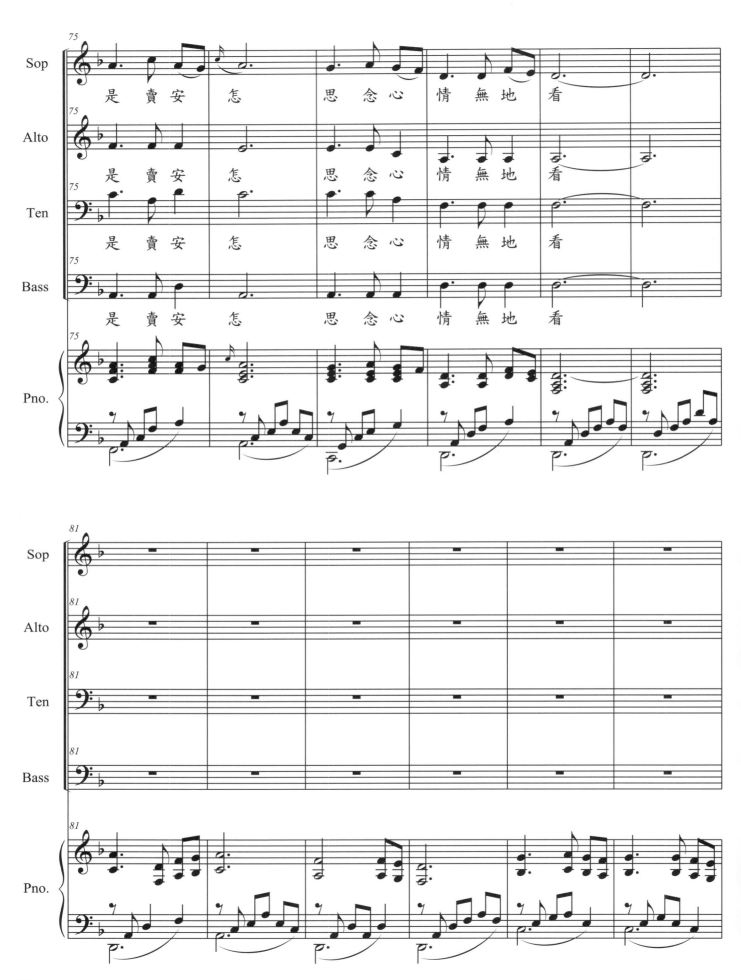

是 賣 安 怎　　思 念 心 情 無 地 看

是 賣 安 怎　　思 念 心 情 無 地　看

是 賣 安 怎　　思 念 心 情 無 地　看

是 賣 安 怎　　思 念 心 情 無 地　看

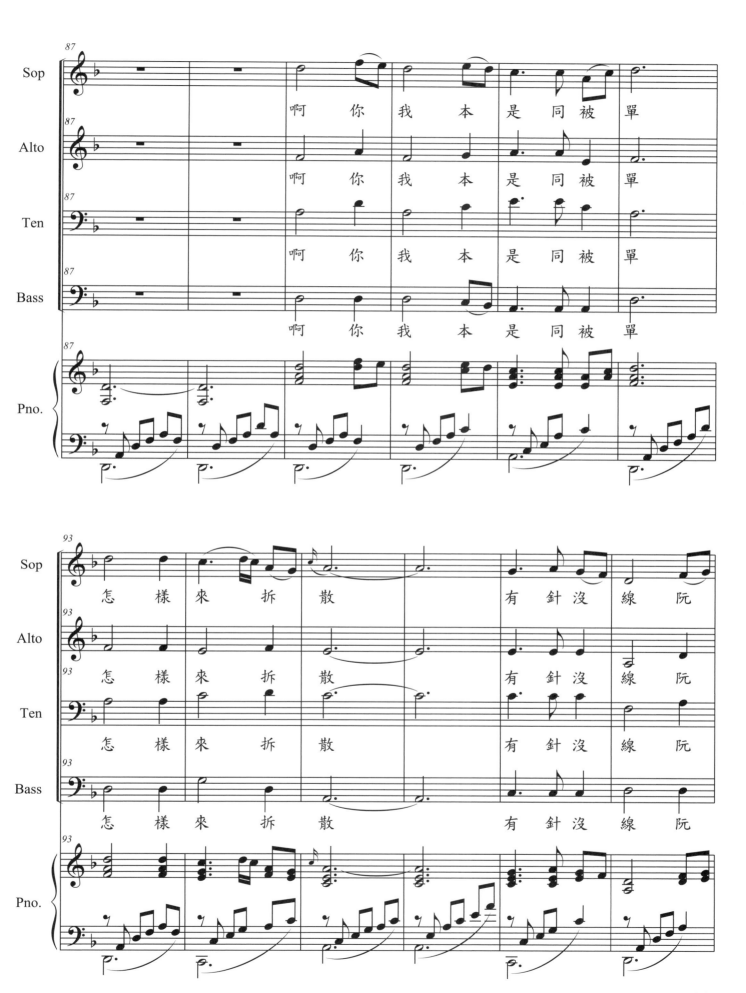

啊 你 我 本 是 同 被 單

啊 你 我 本 是 同 被 單

啊 你 我 本 是 同 被 單

啊 你 我 本 是 同 被 單

怎 樣 來 拆 散 有 針 沒 線 阮

怎 樣 來 拆 散 有 針 沒 線 阮

怎 樣 來 拆 散 有 針 沒 線 阮

怎 樣 來 拆 散 有 針 沒 線 阮

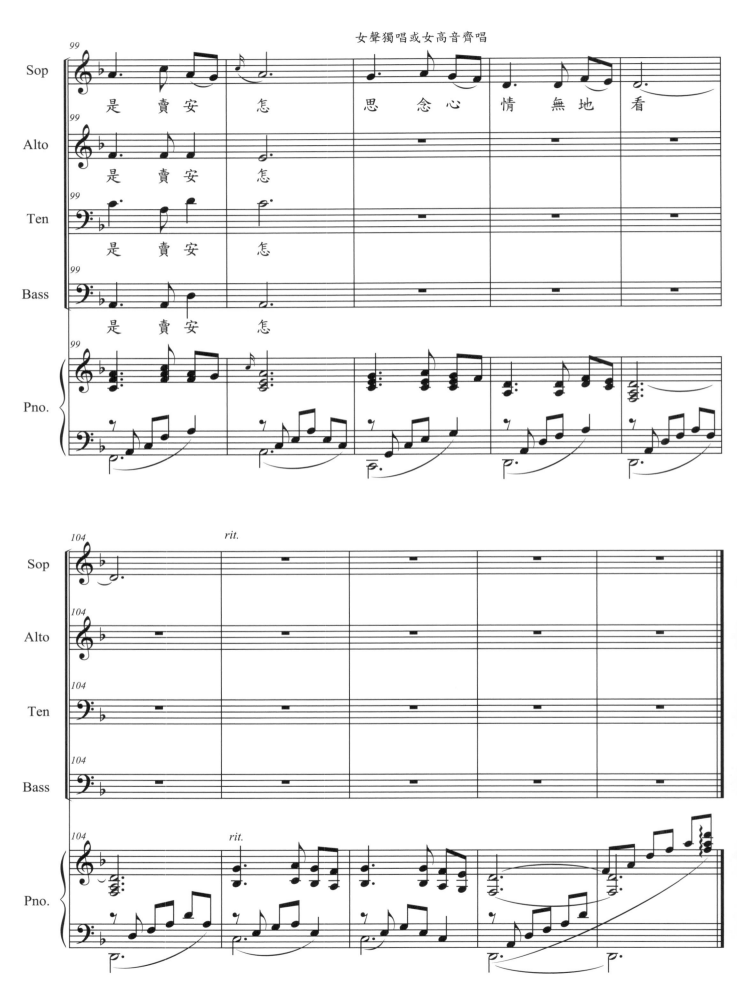

女聲獨唱或女高音齊唱

92

祈禱明天會更好

作　　詞：翁炳榮、羅大佑
作　　曲：三　陽、羅大佑
合唱編曲：劉　釗

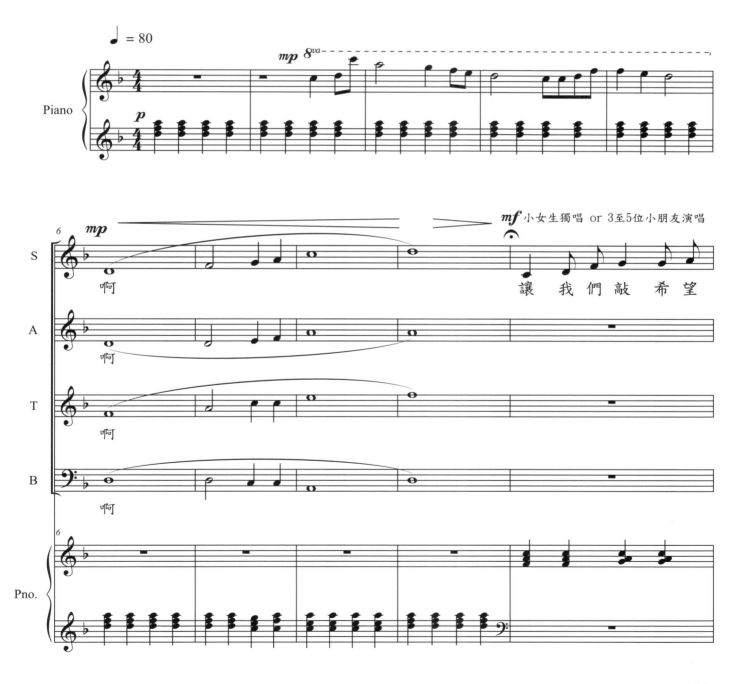

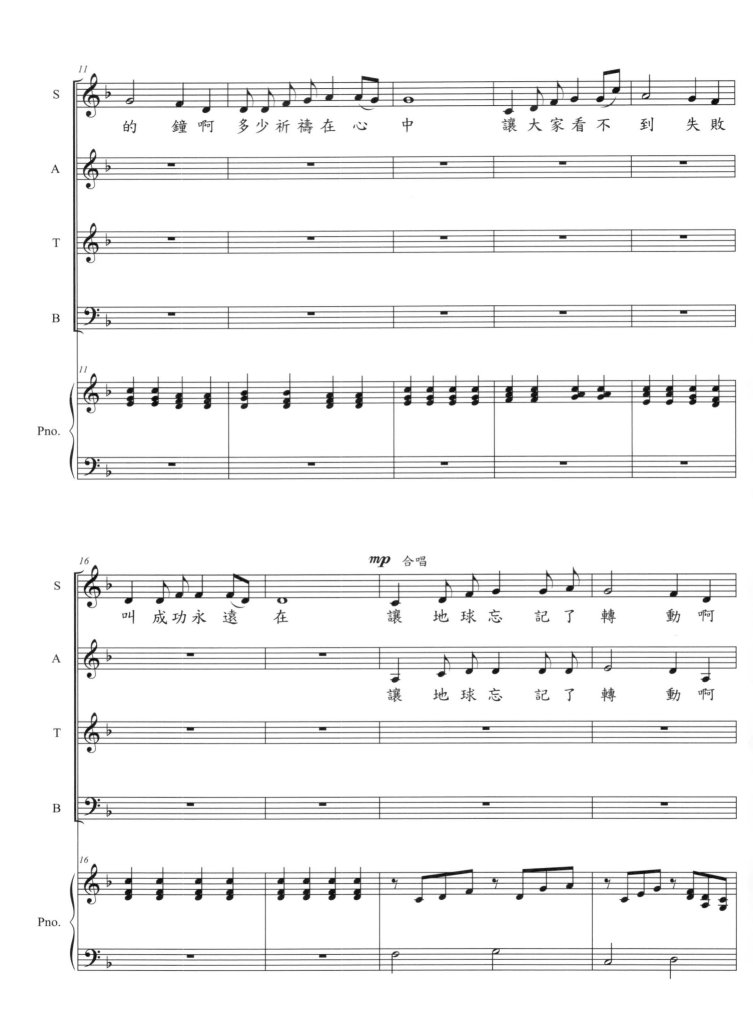

的 鐘啊 多少祈禱在心 中　　 讓大家看不 到 失敗

叫 成功永 遠 在　　　 讓 地球忘 記 了 轉 動啊

讓 地球忘 記 了 轉 動啊

mp 合唱

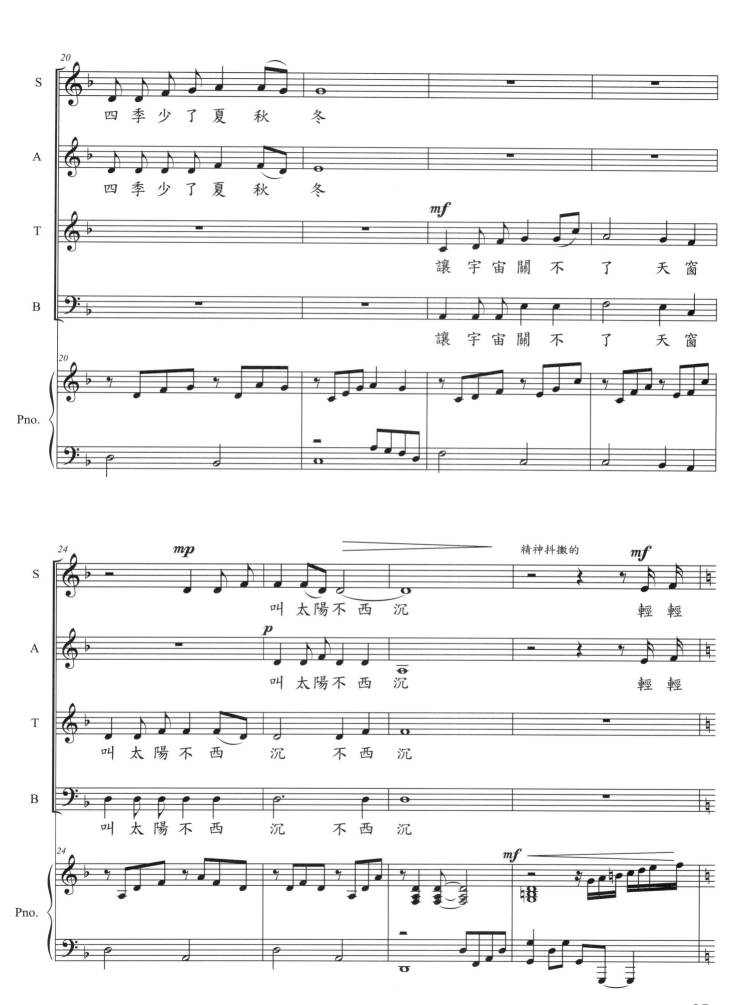

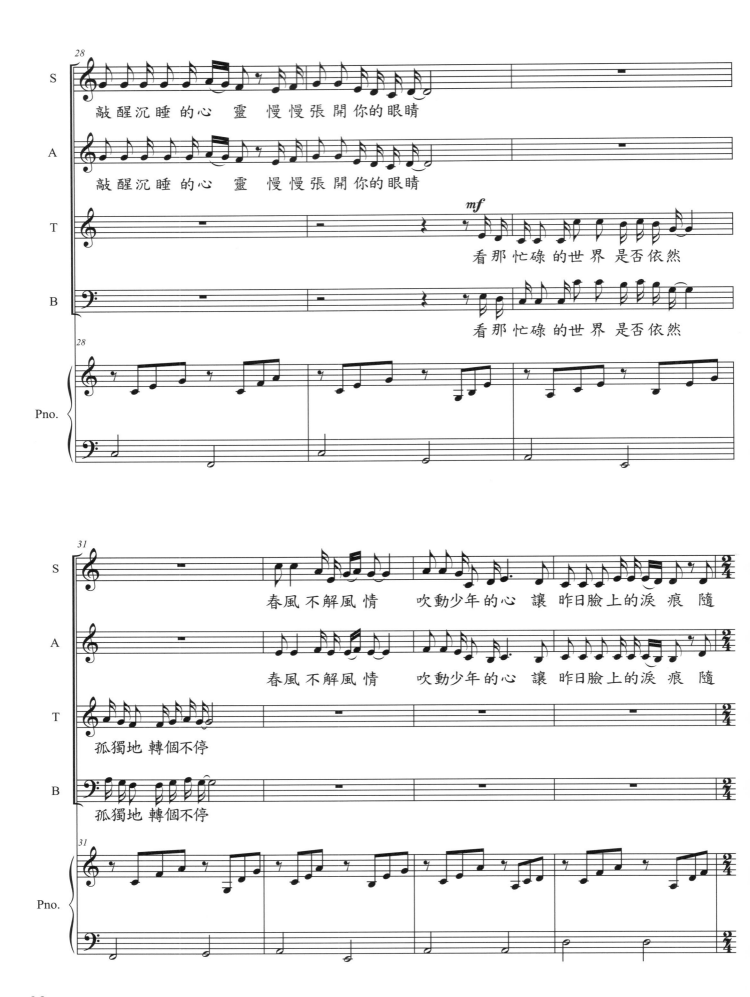

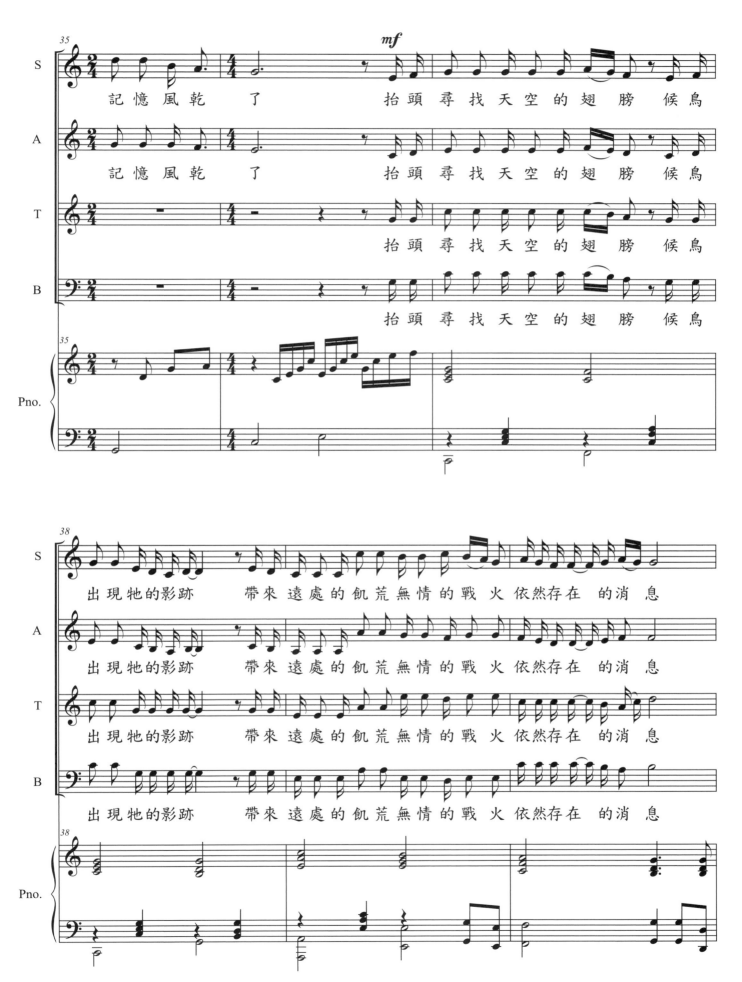

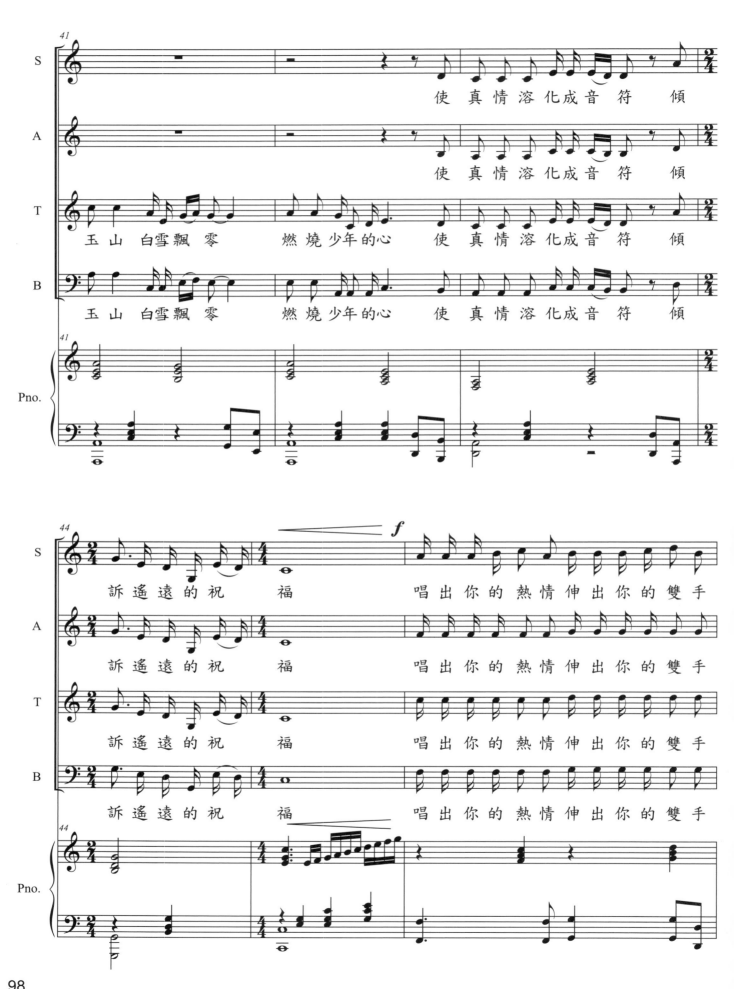

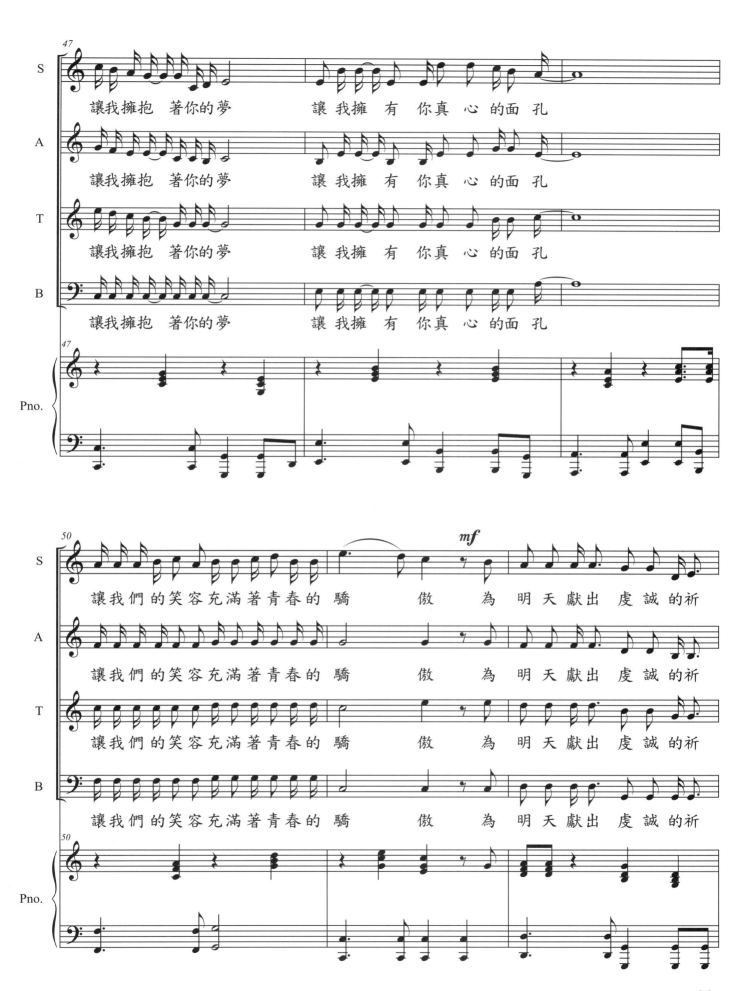

讓我擁抱 著你的夢　讓我擁 有 你 真 心 的面 孔

讓我擁抱 著你的夢　讓我擁 有 你 真 心 的面 孔

讓我擁抱 著你的夢　讓我擁 有 你 真 心 的面 孔

讓我擁抱 著你的夢　讓我擁 有 你 真 心 的面 孔

讓我們的笑容充滿著青春的驕　傲　為 明 天獻出 虔 誠 的祈

讓我們的笑容充滿著青春的驕　傲　為 明 天獻出 虔 誠 的祈

讓我們的笑容充滿著青春的驕　傲　為 明 天獻出 虔 誠 的祈

讓我們的笑容充滿著青春的驕　傲　為 明 天獻出 虔 誠 的祈

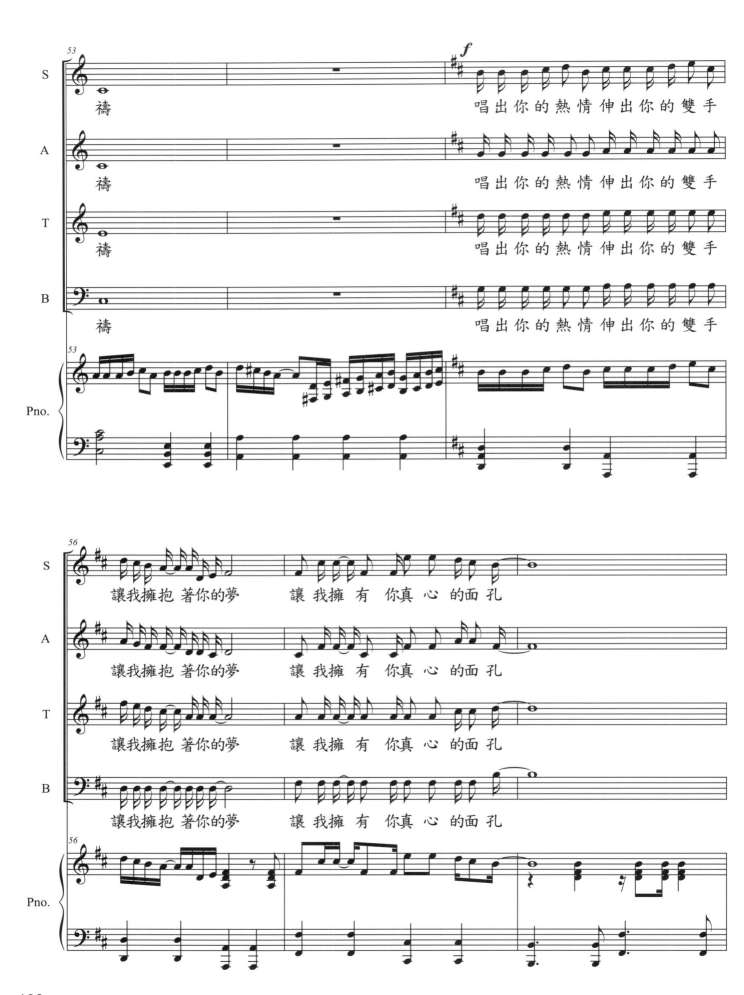

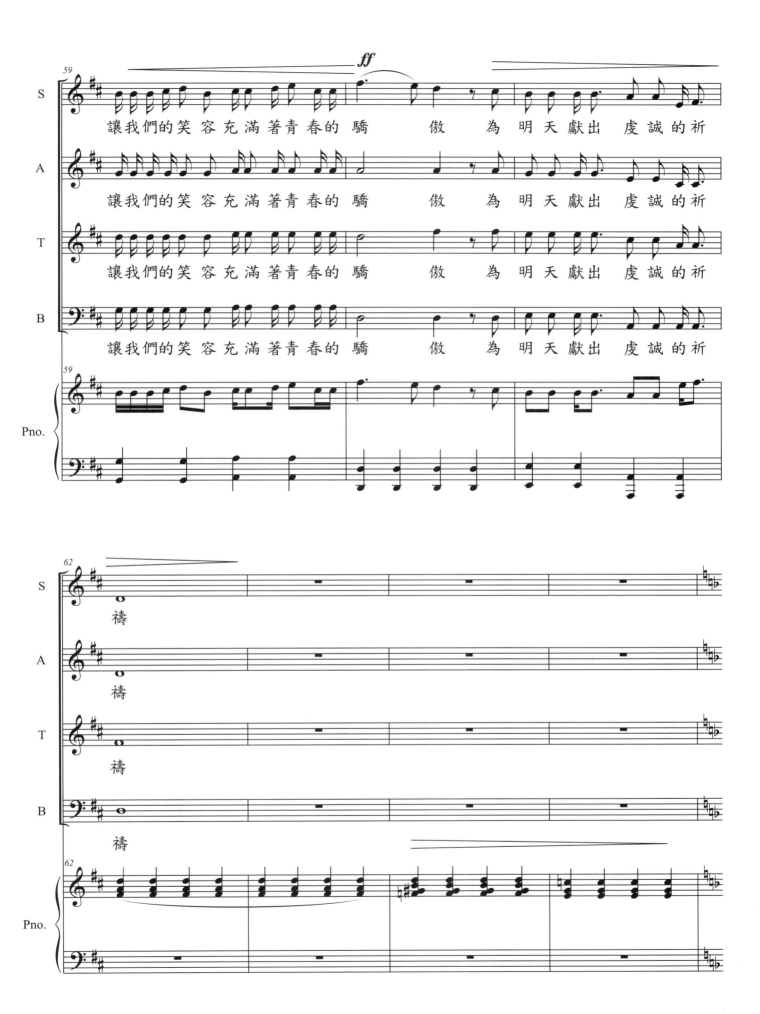

讓我們的笑容充滿著青春的驕　傲　為　明天獻出　虔誠的祈

讓我們的笑容充滿著青春的驕　傲　為　明天獻出　虔誠的祈

讓我們的笑容充滿著青春的驕　傲　為　明天獻出　虔誠的祈

讓我們的笑容充滿著青春的驕　傲　為　明天獻出　虔誠的祈

禱

禱

禱

禱

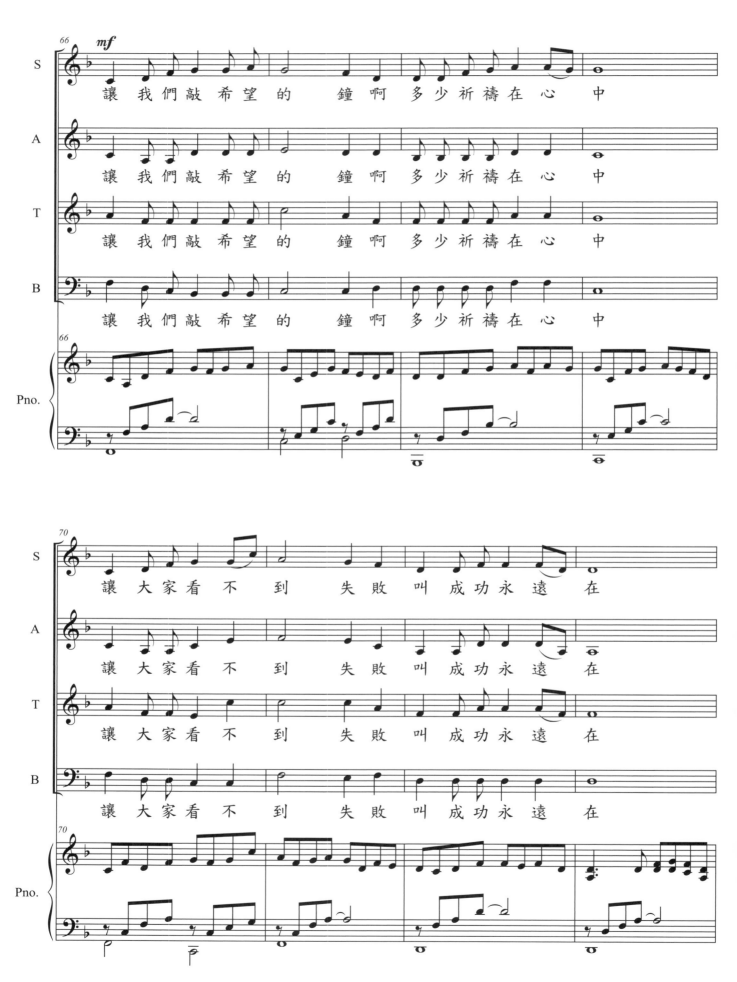

讓 我 們 敲 希 望 的　　鐘 啊 多 少 祈 禱 在 心　　中

讓 我 們 敲 希 望 的　　鐘 啊 多 少 祈 禱 在 心　　中

讓 我 們 敲 希 望 的　　鐘 啊 多 少 祈 禱 在 心　　中

讓 我 們 敲 希 望 的　　鐘 啊 多 少 祈 禱 在 心　　中

讓 大 家 看 不 到　　失 敗 叫 成 功 永 遠 在

讓 大 家 看 不 到　　失 敗 叫 成 功 永 遠 在

讓 大 家 看 不 到　　失 敗 叫 成 功 永 遠 在

讓 大 家 看 不 到　　失 敗 叫 成 功 永 遠 在

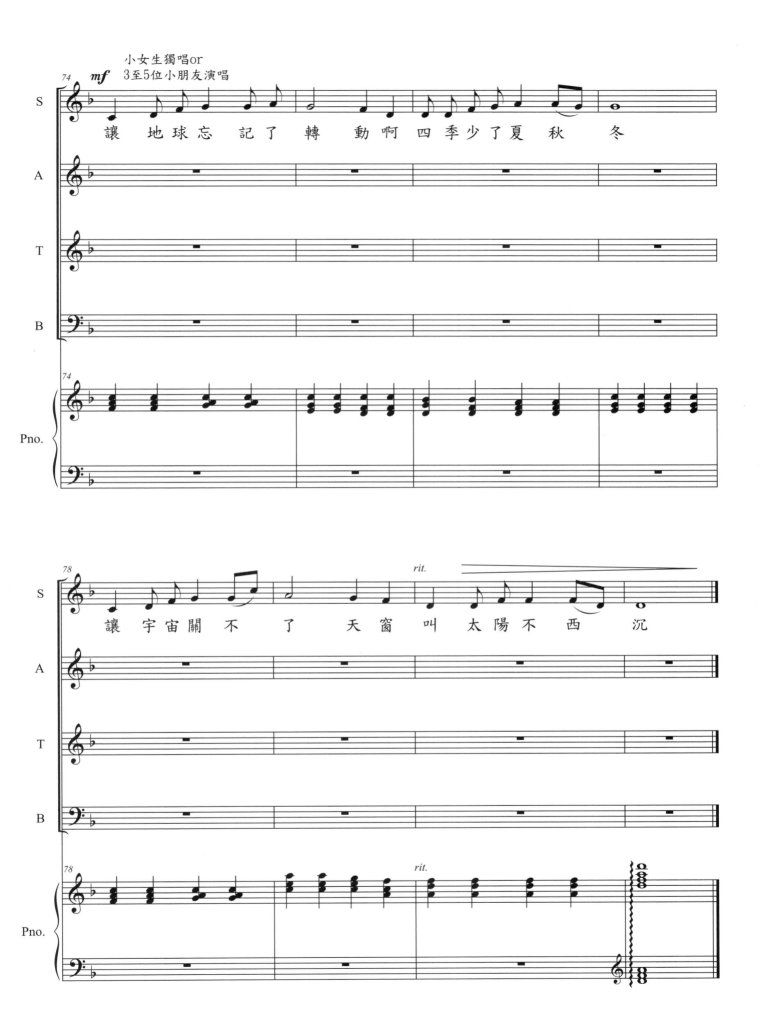

原鄉人

作　詞：莊　奴
作　曲：湯　尼
合唱編曲：劉　釗

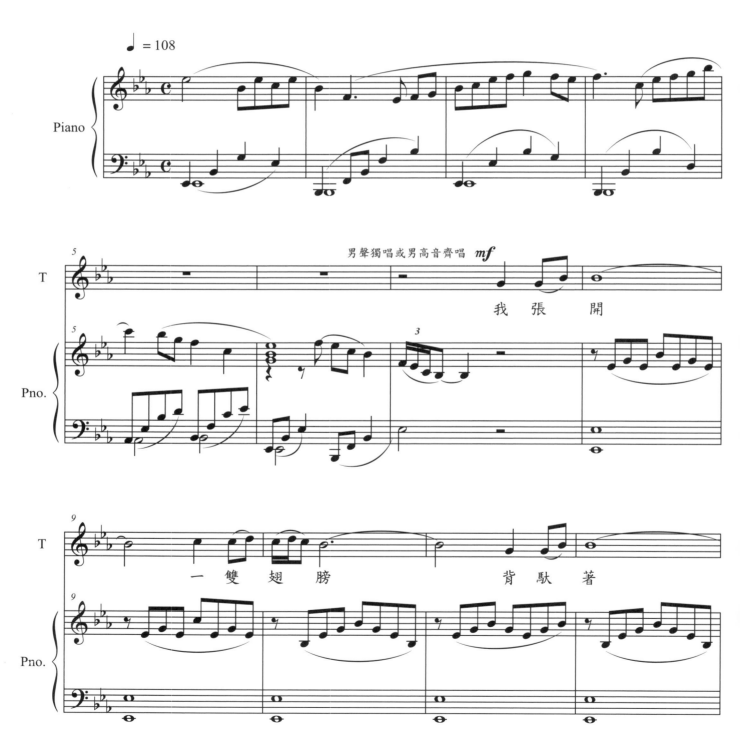

男聲獨唱或男高音齊唱　*mf*

我　張　開

一　雙　翅　膀　　　　　背　馱　著

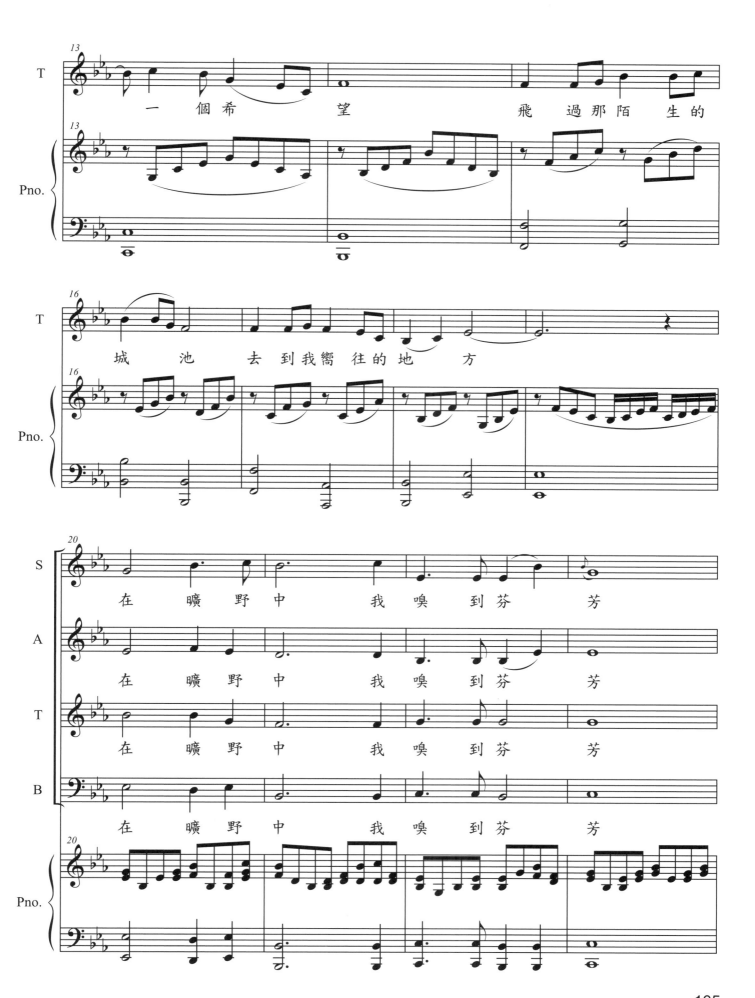

一 個 希 望　　飛 過 那 陌 生 的

城 池　　去 到 我 嚮 往 的 地　方

在 曠 野 中　　我 嗅 到 芬　芳

在 曠 野 中　　我 嗅 到 芬　芳

在 曠 野 中　　我 嗅 到 芬　芳

在 曠 野 中　　我 嗅 到 芬　芳

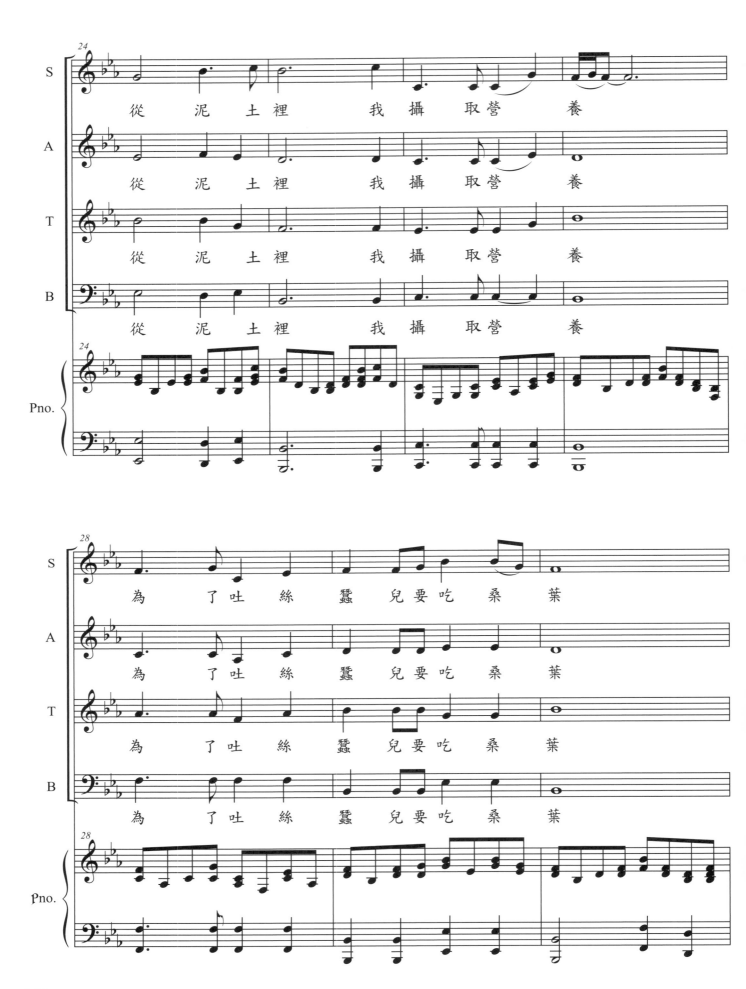

從 泥 土 裡 我 攝 取 營 養

從 泥 土 裡 我 攝 取 營 養

從 泥 土 裡 我 攝 取 營 養

從 泥 土 裡 我 攝 取 營 養

為 了 吐 絲 蠶 兒 要 吃 桑 葉

為 了 吐 絲 蠶 兒 要 吃 桑 葉

為 了 吐 絲 蠶 兒 要 吃 桑 葉

為 了 吐 絲 蠶 兒 要 吃 桑 葉

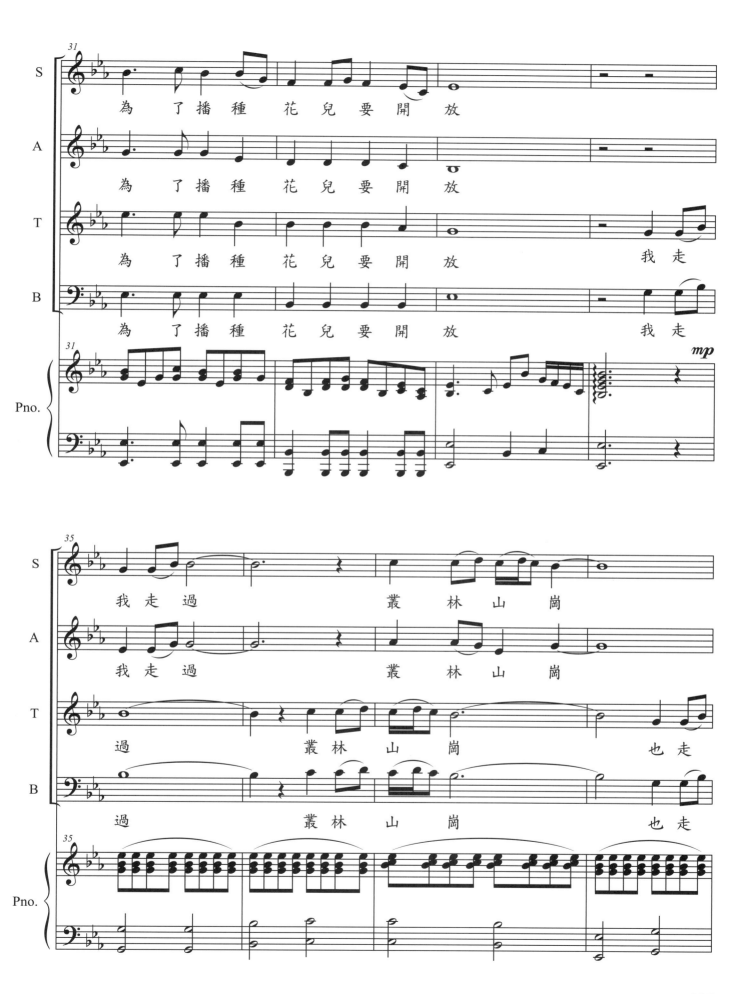

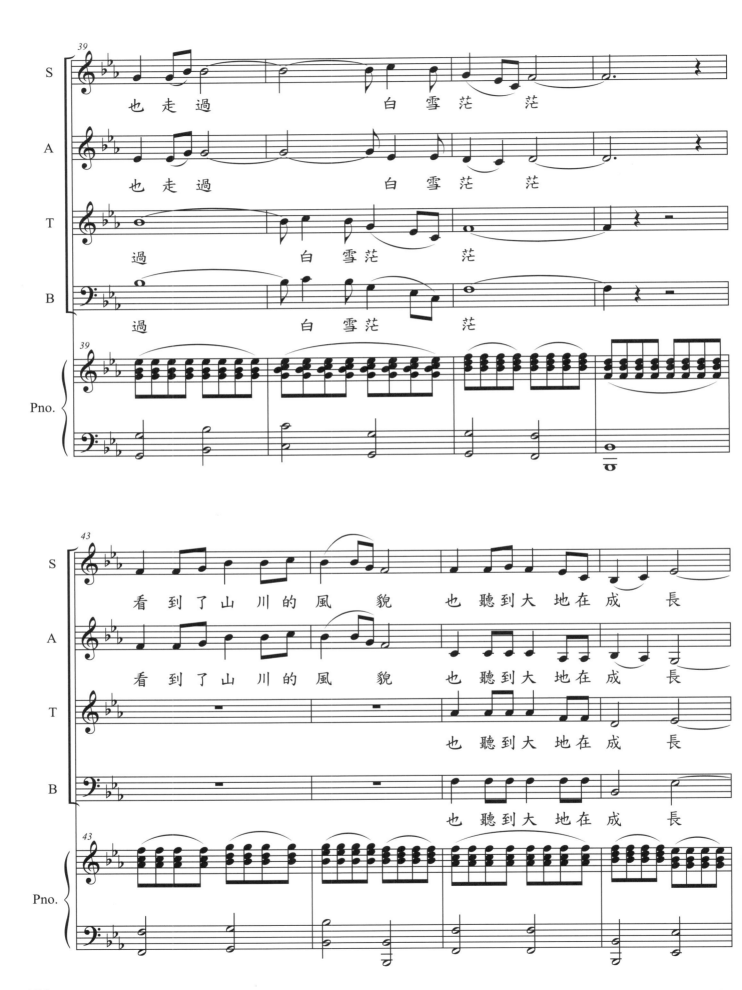

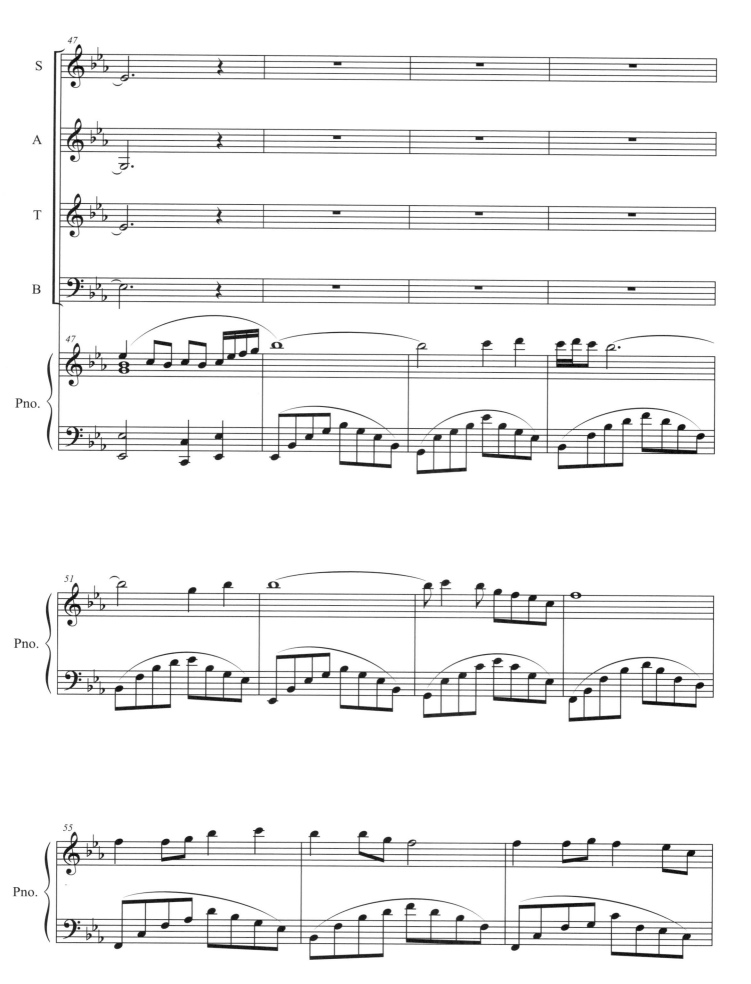

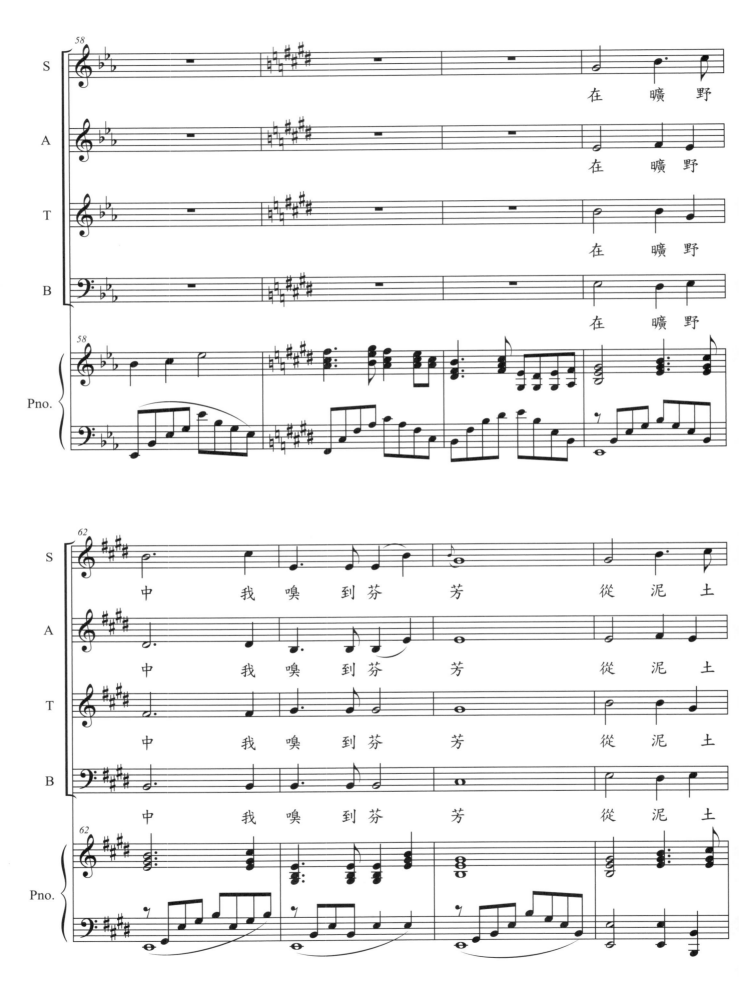

在 曠 野

在 曠 野

在 曠 野

在 曠 野

中 我 嗅 到 芬 芳 從 泥 土

中 我 嗅 到 芬 芳 從 泥 土

中 我 嗅 到 芬 芳 從 泥 土

中 我 嗅 到 芬 芳 從 泥 土

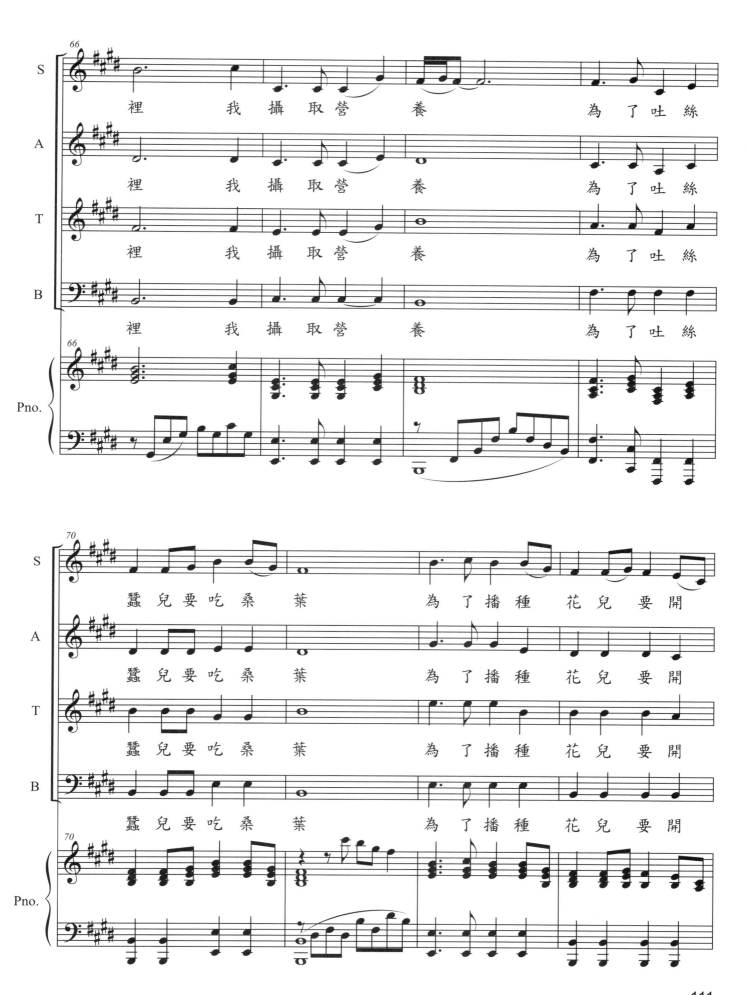

裡　　　我攝取營　養　　　為了吐絲

裡　　　我攝取營　養　　　為了吐絲

裡　　　我攝取營　養　　　為了吐絲

裡　　　我攝取營　養　　　為了吐絲

蠶兒要吃桑葉　　　為了播種　花兒要開

蠶兒要吃桑葉　　　為了播種　花兒要開

蠶兒要吃桑葉　　　為了播種　花兒要開

蠶兒要吃桑葉　　　為了播種　花兒要開

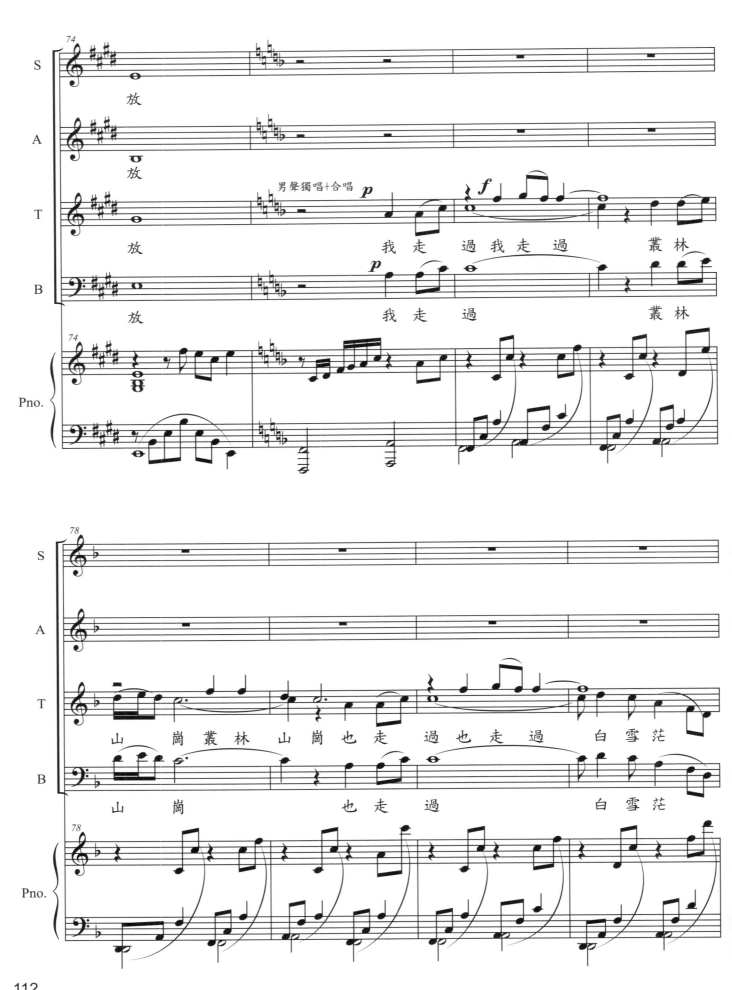

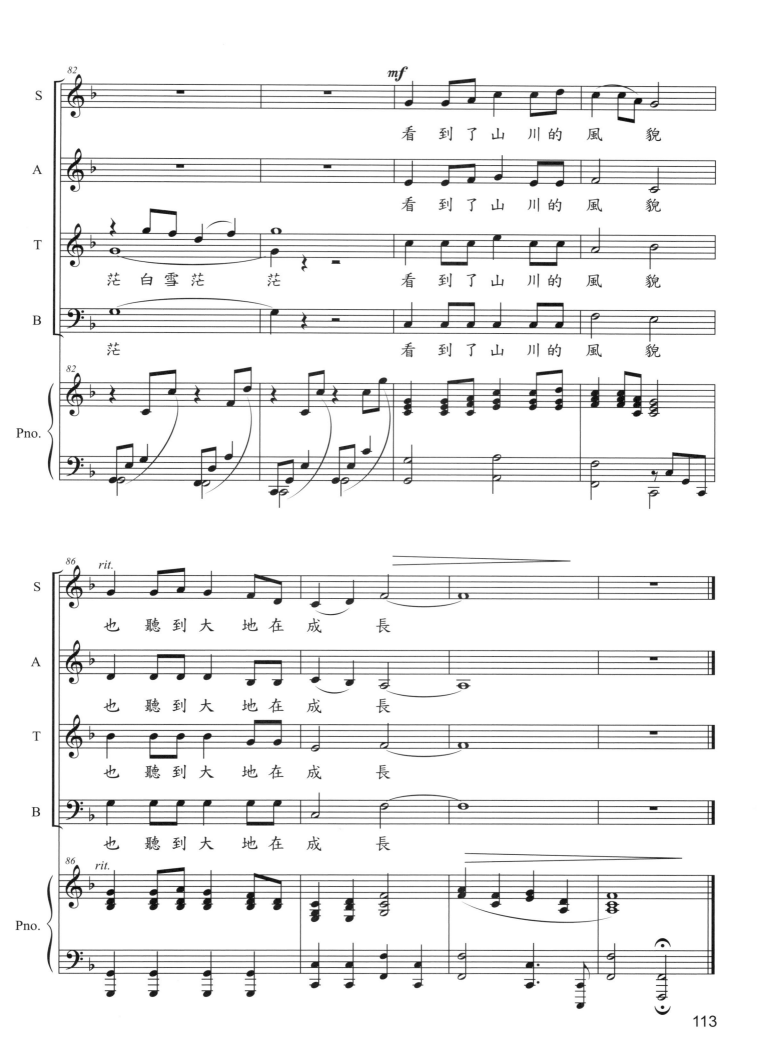

如鹿渴慕溪水

作　　詞：Hymn
作　　曲：Marty Nystrom
合唱編曲：劉　釗

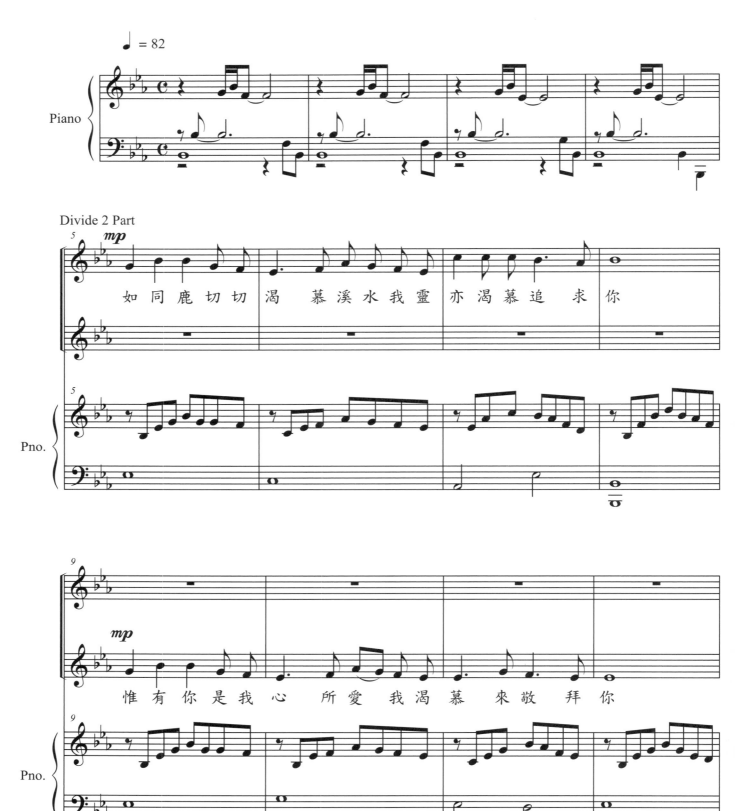

歌詞：
如同鹿切切渴　慕溪水我靈亦渴慕追　求你

惟有你是我心　所愛我渴慕來敬　拜你

Divide 3 Part

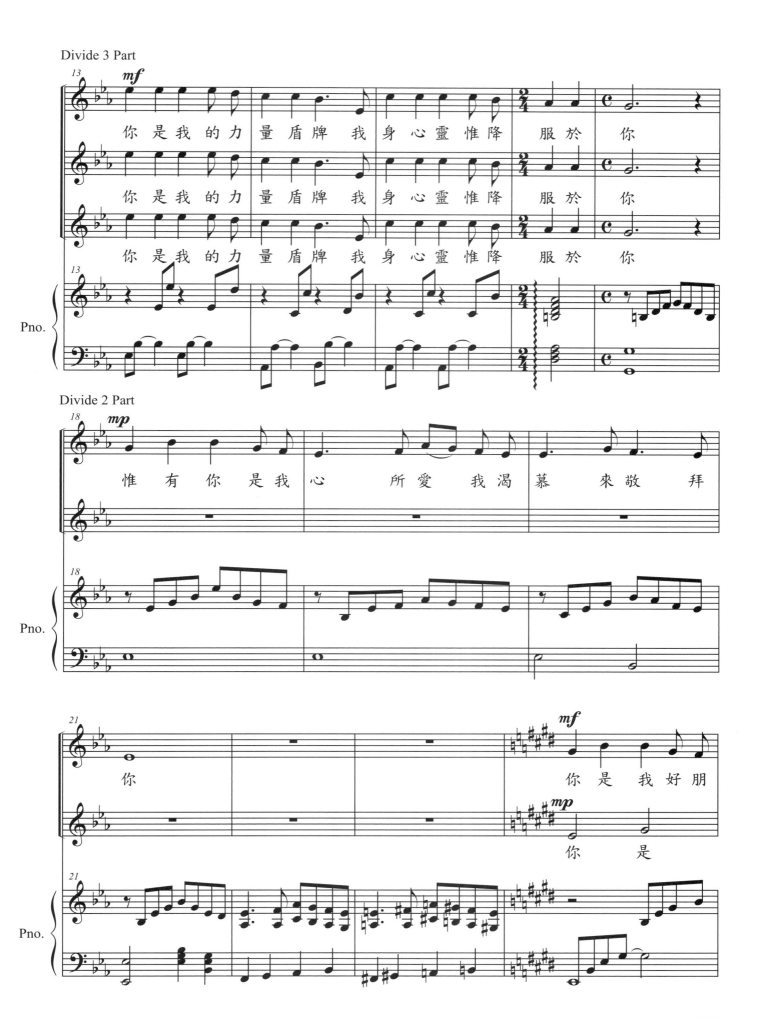

你 是 我 的 力 量 盾 牌 我 身 心 靈 惟 降 服 於 你

你 是 我 的 力 量 盾 牌 我 身 心 靈 惟 降 服 於 你

你 是 我 的 力 量 盾 牌 我 身 心 靈 惟 降 服 於 你

Divide 2 Part

惟 有 你 是 我 心 所 愛 我 渴 慕 來 敬 拜

你 你 是 我 好 朋

你 是

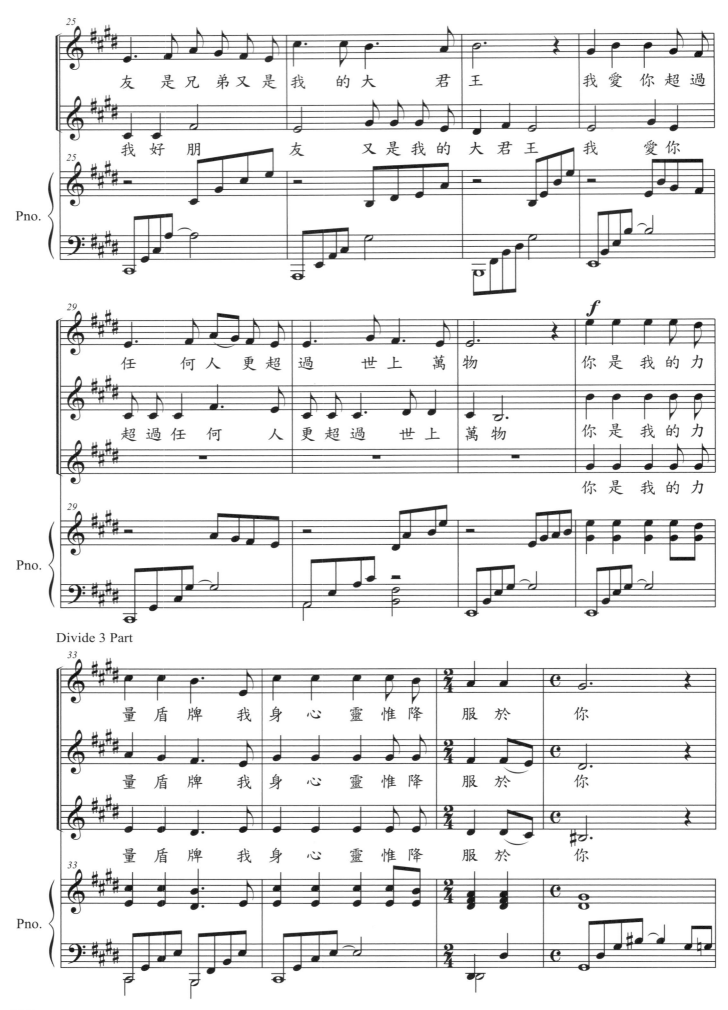

Divide 3 Part

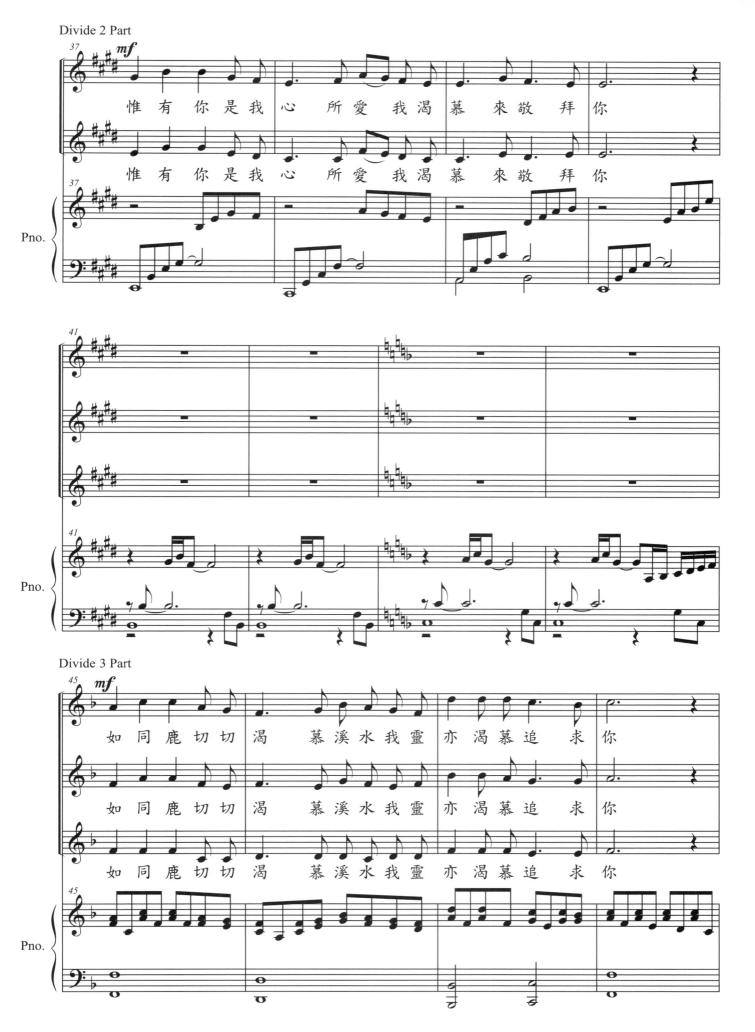

惟有你是我心所愛我渴慕來敬拜你

如同鹿切切渴慕溪水我靈亦渴慕追求你

117

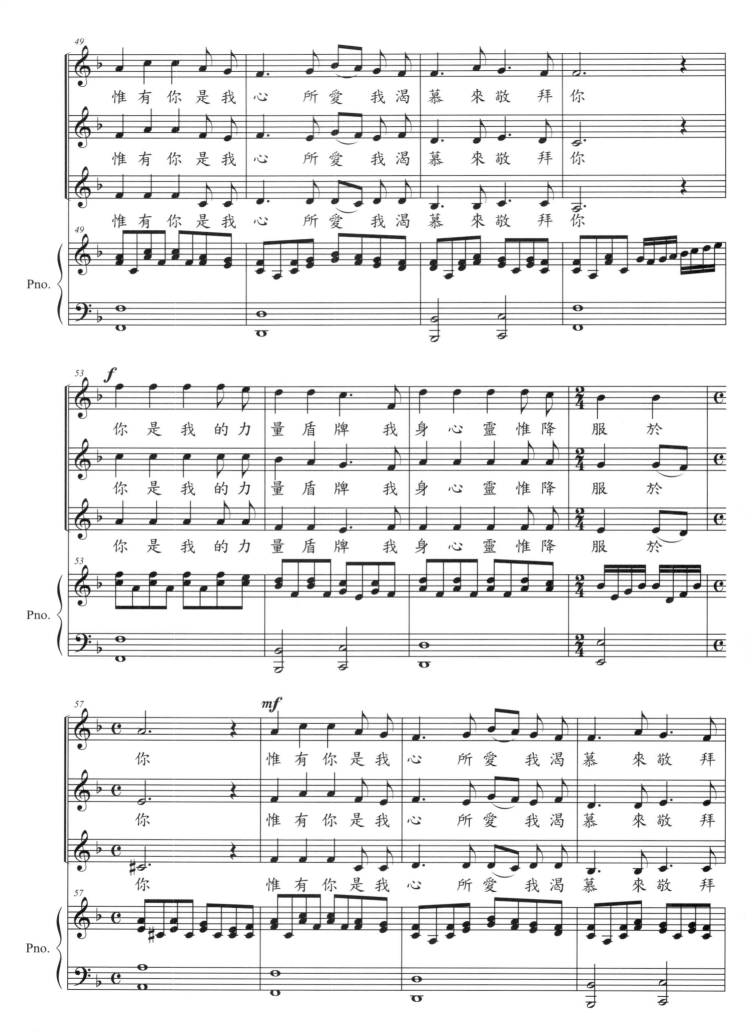

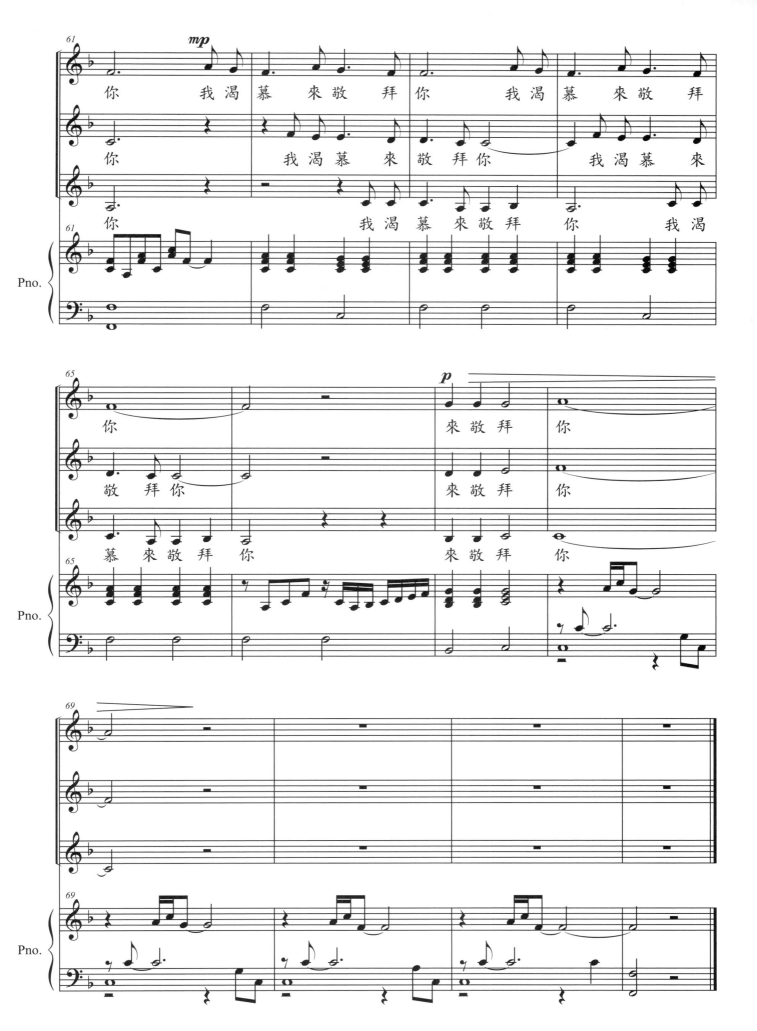

你　我渴慕來敬拜你　我渴慕來敬拜

你　　　我渴慕來　敬拜你　　　我渴慕來

你　　　我渴慕來敬拜　你　　　我渴

你　　　　　　　來敬拜　你

敬　拜你　　　　　　來敬拜　你

慕來敬拜你　　　　來敬拜　你

船歌

作　　詞：藍依達
作　　曲：藍依達
合唱編曲：劉　釗

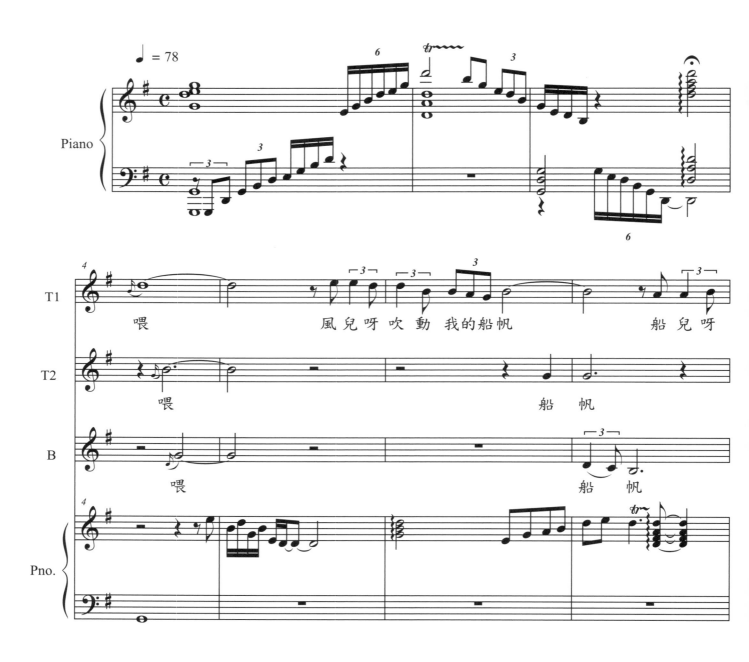

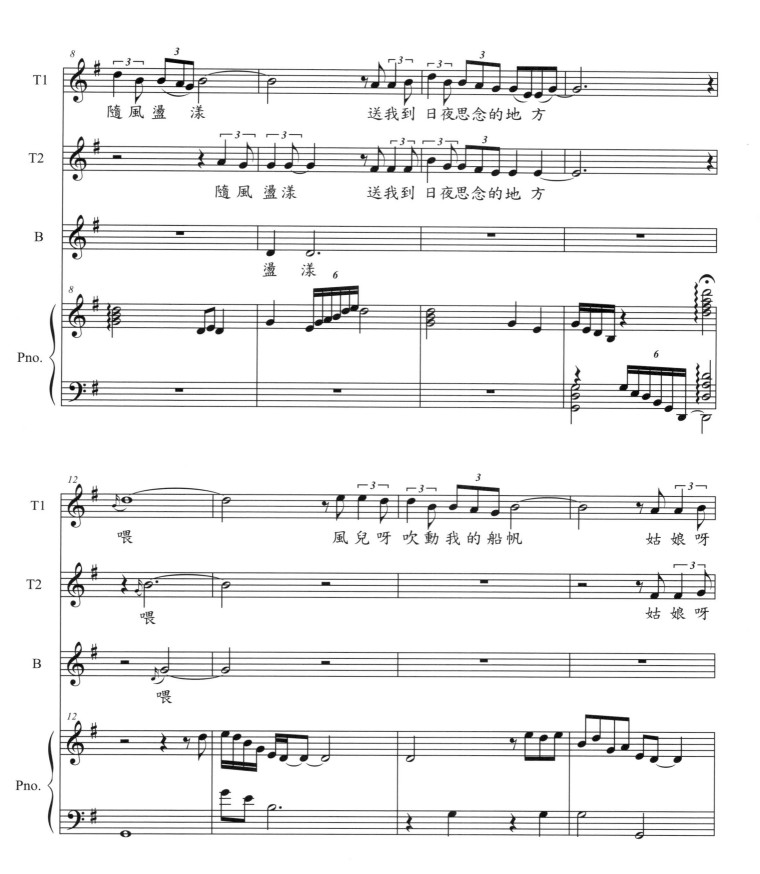

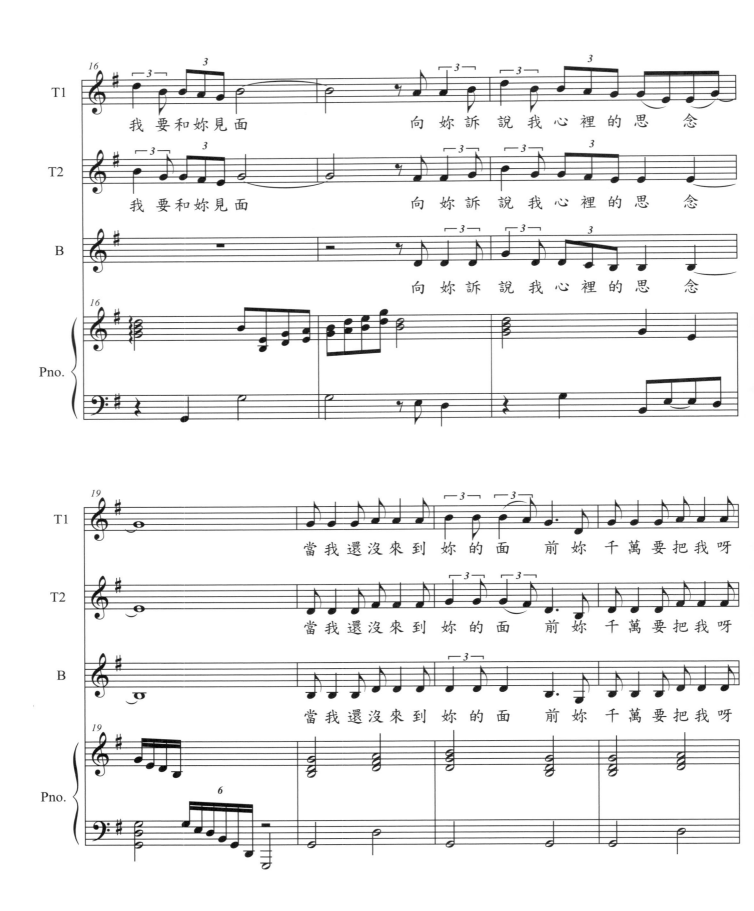

我 要 和 妳 見 面　　向 妳 訴 說 我 心 裡 的 思　念

我 要 和 妳 見 面　　向 妳 訴 說 我 心 裡 的 思　念

向 妳 訴 說 我 心 裡 的 思　念

當 我 還 沒 來 到 妳 的 面　前 妳 千 萬 要 把 我 呀

當 我 還 沒 來 到 妳 的 面　前 妳 千 萬 要 把 我 呀

當 我 還 沒 來 到 妳 的 面　前 妳 千 萬 要 把 我 呀

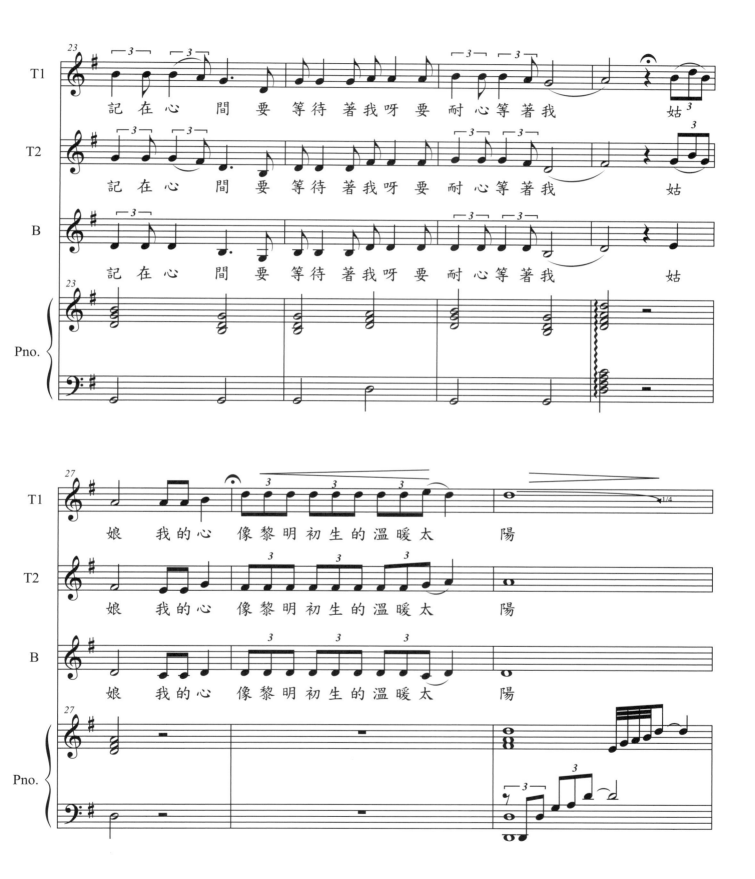

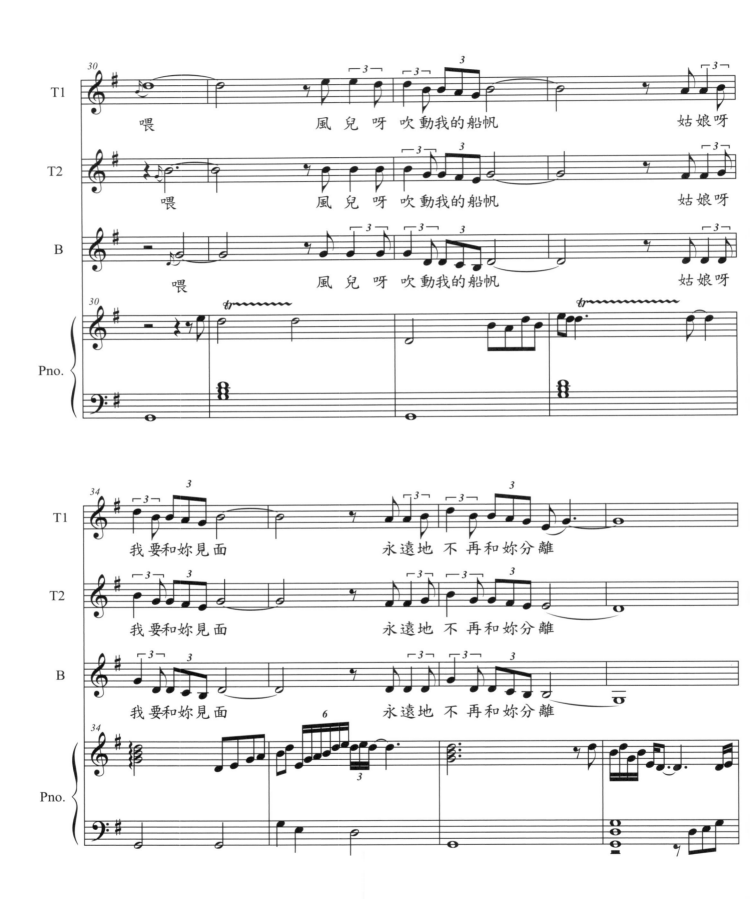

喂　　　風　兒　呀　吹　動　我　的　船　帆　　　　　　姑　娘　呀

喂　　　風　兒　呀　吹　動　我　的　船　帆　　　　　　姑　娘　呀

喂　　　風　兒　呀　吹　動　我　的　船　帆　　　　　　姑　娘　呀

我　要　和　妳　見　面　　　　永　遠　地　不　再　和　妳　分　離

我　要　和　妳　見　面　　　　永　遠　地　不　再　和　妳　分　離

我　要　和　妳　見　面　　　　永　遠　地　不　再　和　妳　分　離

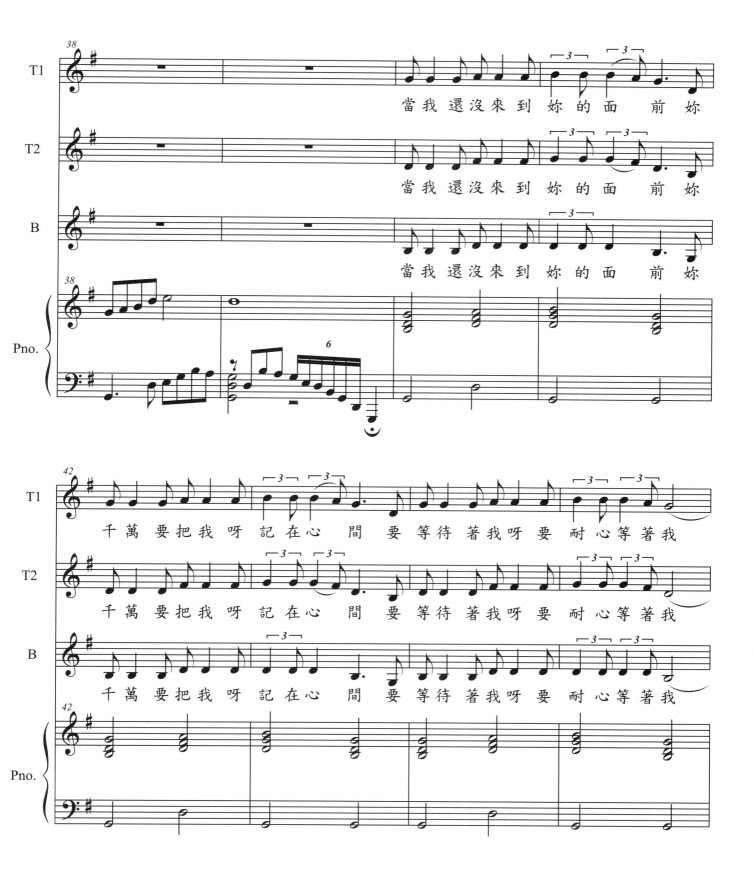

當我還沒來到妳的面前妳
當我還沒來到妳的面前妳
當我還沒來到妳的面前妳

千萬要把我呀記在心間要等待著我呀要耐心等著我
千萬要把我呀記在心間要等待著我呀要耐心等著我
千萬要把我呀記在心間要等待著我呀要耐心等著我

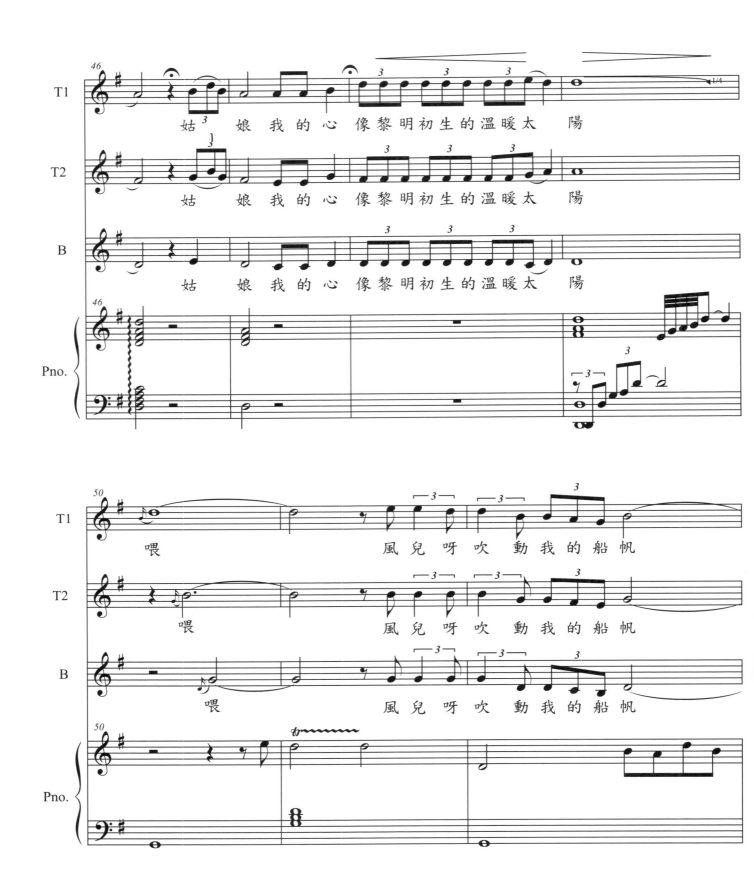

姑娘 我的心 像黎明初生的溫暖太陽

喂 風兒呀吹動我的船帆

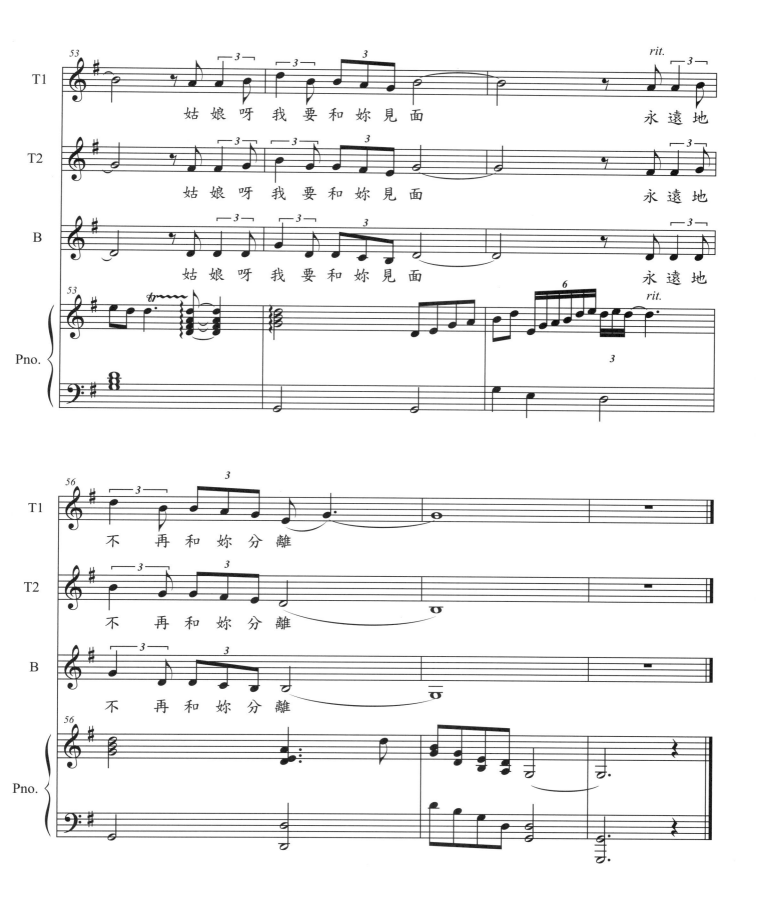

詠唱織音
流行民歌男女混聲合唱曲集

合唱編曲　劉　釗

封面設計　陳美儒

美術編輯　陳美儒

譜面輸出　康智富

譜面校對　康智富　吳怡慧

發行　麥書國際文化事業有限公司

Vision Quest Publishing International Co., Ltd

地址　10647 台北市大安區羅斯福路三段325號4F-2

4F.-2, No.325, Sec. 3, Roosevelt Rd., Da'an Dist.,

Taipei City 106, Taiwan (R.O.C.)

電話　886-2-23636166 · 886-2-23659859

傳真　886-2-23627353

郵政劃撥　17694713

戶名　麥書國際文化事業有限公司

http : // www.musicmusic.com.tw

E-mai : vision.quest@msa.hinet.net

中華民國100年1月初版